家庭美術館／美術家傳記叢書

# 傳譯‧詩意
# 撒古流

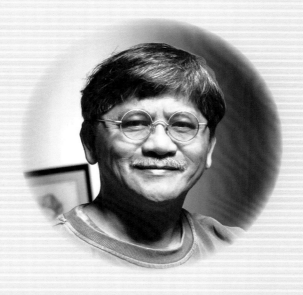

盧梅芬／著

國立台灣美術館 策劃　　藝術家 執行
National Taiwan Museum of Fine Arts

# 照耀歷史的美術家風采

「家庭美術館——美術家傳記叢書」於民國八十一年起陸續策劃編印出版，網羅二十世紀以來活躍於藝術界的前輩美術家，涵蓋面遍及視覺藝術諸領域，累積當代人對前輩美術家成就的認知與肯定，闡述彼等在我國美術史上承先啟後的貢獻，是重要的藝術經典。同時，更是大眾了解臺灣美術、認識臺灣美術家的捷徑，也是學子及社會人士閱讀美術家創作精華的最佳叢書。

美術家的創作結晶，對國家社會以及人生都有很重要的價值。優美的藝術作品能美化國家社會的環境，淨化人類的心靈，更是一國文化的發展指標，而出版「美術家傳記」則是厚實文化基底的重要工作，也讓中華民國美術發展的結晶，成為豐饒的文化資產。

# Artistic Glory Illuminates History

In order to organize the historical archives of Taiwan art, *My Home, My Art Museum: Biographies of Taiwanese Artists*, a consecutive series that recounts the stories of various senior artists in visual arts in the 20th century, has been compiled and published since 1992. Accumulating recognition and acknowledgement for their achievement and analyzing their contributions to the development of art in our country, it is also a classical series of Taiwan art, a shortcut to understand the spirit and Taiwanese artists, and a good way for both students and non-specialists to look into the world of creative art.

Art creation has important value for the country and society from which it crystallizes, and for the individuals who create or appreciate it. More than embellishing our environment and cleansing our minds, a fine work of art serves as an index of the cultural status of a country. Substantiating the groundwork of our cultural progress, the publication of these artist biographies consolidates the fine arts development in the Republic of China, turning it into a fecund cultural heritage.

# 目 次

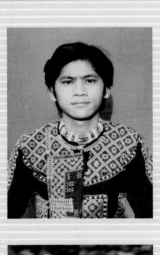

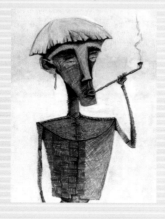

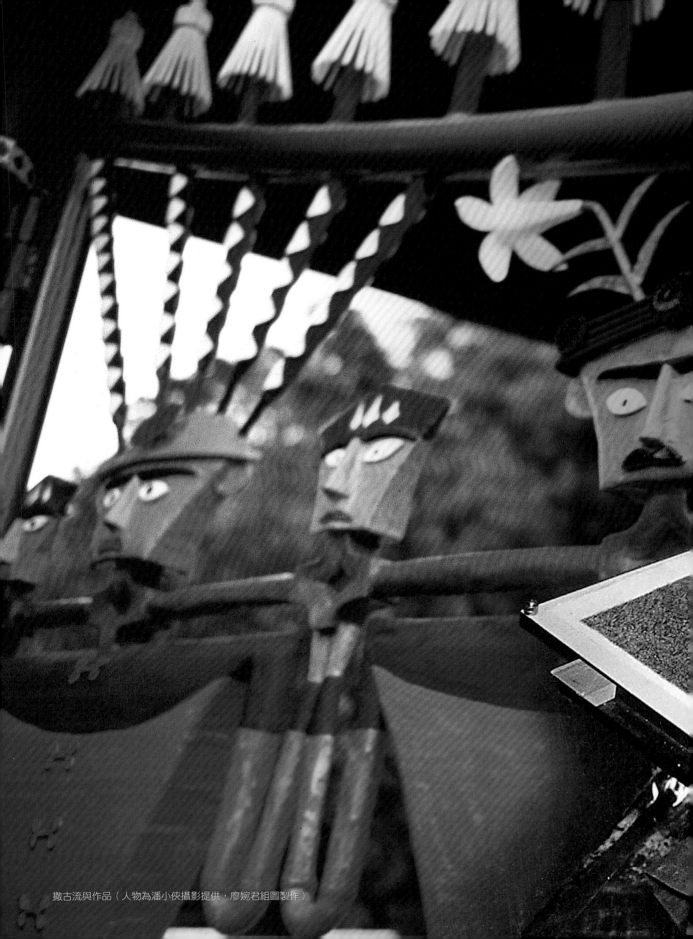

撒古流與作品（人物為潘小俠攝影提供，廖婉君組圖製作）

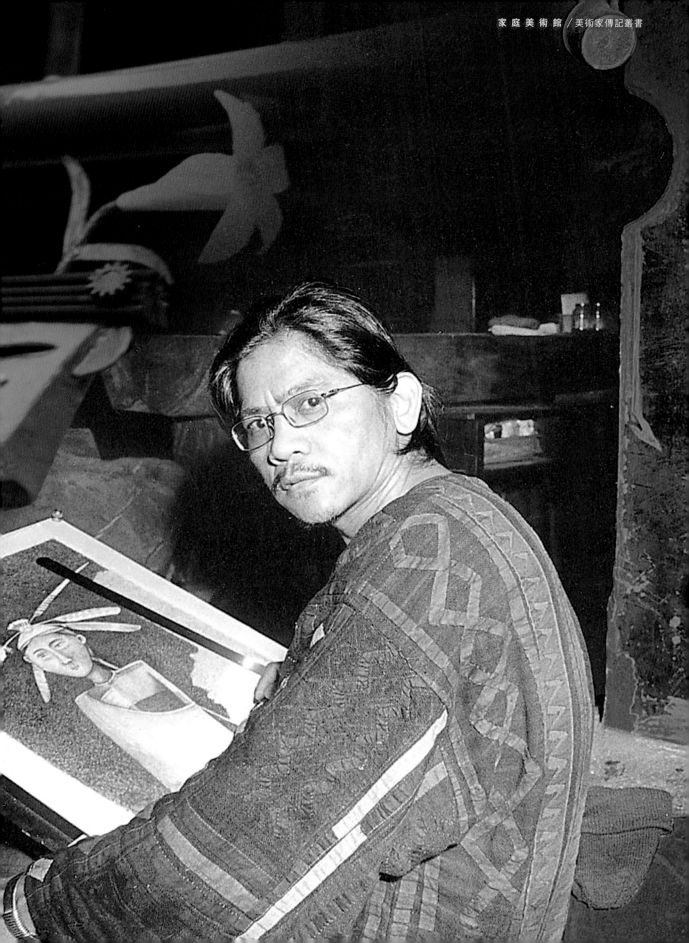

# 一、「換裝年代」的 矛盾與文化覺知

這是一個換裝的時代。在極短的時間裡，部落的世界經歷了各種面貌。突如其來的太陽旗統治、國民政府的接收、現代社會的衝擊。我們還來不及學會縫製繡有百步蛇的上衣，就換上日本的軍裝……。我們的孩子總是在學會之前忘記一切。

我之所以成為今天的我，在於二十五歲之前，在部落經過長時間的文化薰陶。

——撒古流·巴瓦瓦隆

自六歲到高中畢業，撒古流雖進入主流社會的正規教育，但並未離開部落生活圈太遠，依然受到部落文化的薰陶，尤其深受祖父與母親的影響。不過，他也目睹了同化政策與現代化過程對部落文化的影響、甚至是破壞。在求學過程中，父親是大社村村長，在現代國家環境下意氣風發；而生活在否定排灣族文化環境下的祖父，卻是落寞寡歡。撒古流曾以「換裝年代」及「文化被剪過很多次」來形容這種文化的斷裂。高中二年級時，不期然地與人類學系碩士生蔣斌相遇，開啟了撒古流的文化覺知，並走上了文化踏查之路。

[右頁圖]
撒古流　自畫像（局部）
1996　油畫
長髮，在過去傳統社會裡的壯丁來說，是有它儀式及生活上的需要，不輕易的剪掉。

1977年，就讀於內埔農工的許坤信（撒古流的漢名）。

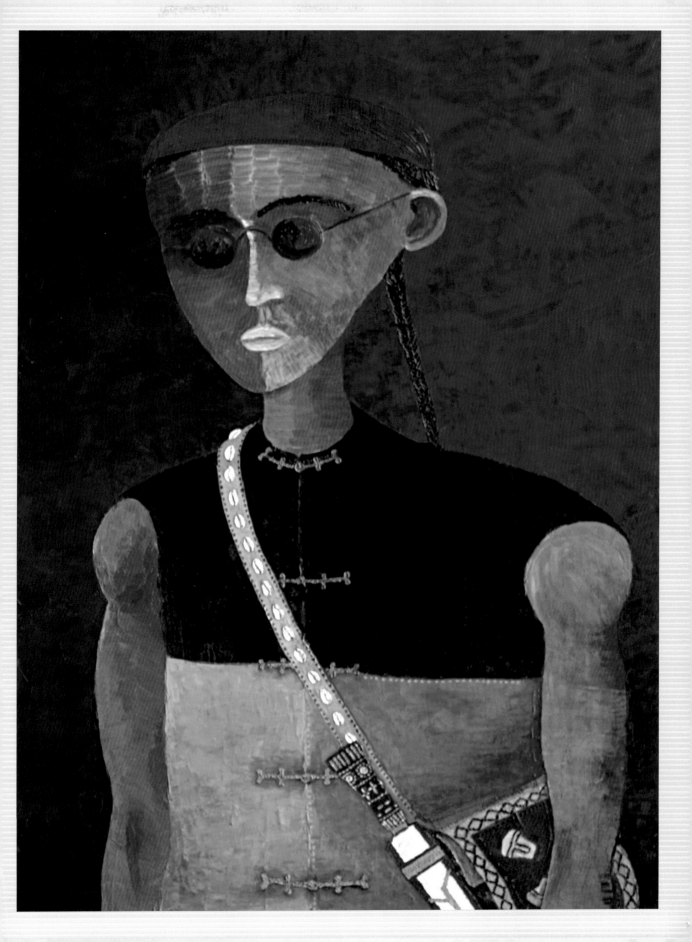

# 不同政權交替下的藝匠家族

1960年，撒古流・巴瓦瓦隆出生於屏東縣三地門鄉達瓦蘭（Tjavadjran）部落（漢名為大社）的巴瓦瓦隆（Pavavaljung）家族。曾在達瓦蘭部落長期從事田野調查的人類學學者蔣斌，在為2018年「國家文化藝術獎」美術類得獎人撒古流所寫的介紹文〈是pu-lima（動手的人），也是pu-ʔulu（動腦的人）——撒古流・巴瓦瓦隆〉（以下簡稱〈pu-lima〉）中，這麼介紹這個偏遠的部落：「隨著從日治時期到國民政府鼓勵遷村的政策，許多原本位於深山的原住民部落都逐漸遷徙到淺山或者山腳地帶，但是位於現址已經超過四百年的大社村，卻沒有遷移。」

巴瓦瓦隆家族為部落的藝匠家族，可追溯至撒古流的高祖父。家族中「pulima」輩出，在部落裡被尊稱為「malang」，即「美的釋放者」。撒古流的視覺美感基礎主要受祖父影響，祖父Vauki（漢名許成美）善於雕刻、石板建築與打鐵，雕刻作品主要是大型平板雕刻以及實用品。

遠眺群山之間的達瓦蘭部落，
攝於2010年。

撒古流　重回祖居地
2003　鉛筆、紙

撒古流從小常跟在祖父身邊看著他雕刻與打鐵，也在玩耍的參與過程中耳濡目染。一直到高中，撒古流都還會協助祖父雕刻與打鐵。祖母Kemeniyung（漢名許秀美）則是古調傳唱者與藥草師。撒古流的祖母與母親皆善於古調吟唱，例如若族人婚喪喜慶，她們常是領唱者。

　　人類學者蔣斌在前述文章也敘說了撒古流的祖父與父親之間的故事：介紹撒古流的祖父在日治時期就常跋涉於部落與平地之間，從事部落製品與現代產品的交易，以及撒古流的父親被取名為「Pairang」（白浪），在排灣語中為「平地」、「平地人」的意思，以這個名字彰顯祖父身處兩個世界的見多識廣。排灣族人會將自身的成就，反映在孩子的命名上。（家中長輩將撒古流的父親取名為「Pairang」（白浪），有其特定的脈絡。而「Pairang」一詞也有不同脈絡的使用：過去原住民受漢人的欺騙和占便宜，稱「平地人」是「Pairang」，為閩南語「壞人」的音譯。）

　　祖父在完整的排灣族文化涵養下成長，出

【關鍵詞】

pulima

　　排灣語意為「從手」，意指什麼都能做的人，也意涵具有創意且手藝精湛之人，致力於實踐出「lalang」（裝飾物或美的事物）。1990年代後期，「原住民藝術家」這個詞彙廣泛出現，撒古流不希望從「工藝」與「藝術」的分類被定位，所以他提出排灣族文化中最適合自己的定義「pulima」。

　　不過，「pulima」這個詞彙要到2000年代中期以後才逐漸地被認識。2000年代中期，因為有採訪者詢問撒古流原住民族有沒有「藝術」這個詞彙，撒古流才提出了排灣族的「pulima」概念。此概念後來也被官方應用，例如財團法人原住民族文化事業基金會於2012年首創的「Pulima藝術獎」，為全國第一個原住民藝術獎。

11

生於日治時期後期（1935年）的父親，則是在不同國家政權的交替下成長。父親是巴瓦瓦隆家族的長子，上小學前，喜歡觀察祖父與父親雕刻；1941年就讀日本公學校，日本名字為「花井勇三」；1945年，小學四年級時，日本政府撤臺，日籍老師離開臺灣，更改名字為「許坤仲」。父親後來成為國民政府政權下的村長，村子裡重要的意見領袖，以及部落與政府之間的橋樑。

撒古流父親擅長的工藝是製刀和口鼻笛（雙管笛），十五歲時開始向撒古流的祖父學習打鐵與製作鑲嵌禮刀。1951至1954年間，常至高雄茂林鄉、屏東霧臺鄉等部落販售鑲嵌禮刀與雕刻品。對排灣族男性來說，每個男人手上都要有一把刀；因為這樣的需求，撒古流的父親專注於製作刀具，且有不錯的收入。

[左圖]
撒古流的外曾祖父Sakuliu，撒古流的名字便是承襲自外曾祖父之名，意為箭簇。

[右圖]
撒古流的祖父Vauki，Vauki為我們一起同行之意。

撒古流的祖母Kemeniyung
（中），Kemeniyung為遮
護之意，攝於1983年。

　　撒古流的母親Peleng Tabiyuljan（漢名余素月），擅長編織、刺繡、網結及古調傳唱；亦是部落文化吟唱者，善於祭儀、夢占、鳥占與民俗植物學等。母親後來雖成為虔誠的基督徒，但只要一提到祭儀、夢占與鳥占等，就滔滔不絕。所以撒古流從母親身上吸收了相當多的與靈界及大自然溝通的方式，這種溝通涉及相當多的禁忌、土地倫理、命名、人的生命儀禮和植物（藥）學等。

　　撒古流出生後至六歲，主要在基督教醫院與教會長大，因為出生後他差一點夭折。撒古流母親是部落的末代靈媒，嫁給撒古流父親後改信基督教；之後母親懷的兩個嬰孩接連夭折，母親認為是祖先帶走了她的兩個孩子，這個想法隱含了身為靈媒改變信仰後的矛盾。

　　撒古流是第三個孩子，出生後身體狀況非常不好、甚至面臨死亡的威脅。父母親找了天不怕、地不怕的先人之名為其命名，即承襲自祖母的父親的名字「Sakuliu」，意思為「箭簇」，比喻為當頭衝鋒、身在最前面之意。1980年代撒古流成為排灣族文化再生的先鋒，實踐了他名字的意涵。一直到六歲，父母親才將撒古流接回山上並準備接受所謂的國民教育。

13

# 求學過程中的兩個世界

從小學到高中的十二年國民教育，是撒古流接受主流教育的年代，但撒古流強調：「即便我受了主流教育，我完全沒有離開過原鄉。」從大社國小、瑪家國中到內埔農工（電工科），基本上都在原鄉範圍內或離原鄉不遠。撒古流在兩種不同的文化環境中成長，但始終持續接受部落與家族的涵養。

撒古流接受國民教育的時期，正是政府積極推動同化政策、灌輸國家民族觀念並持續進行「山地人民生活改進」運動的時期，包括說「國語」。小學生撒古流也懵懂地捲入這場現代化的便利生活與同化政策風暴互相交疊的大環境中。

小學一年級時，正值壯年的父親，正身處所謂的現代化環境，由平地學來農耕技術，並開闢了當時部落裡最早的水田；小學四年級時，父親還買了村裡第一輛鐵牛三輪車，並用它上下山鋪貨，於部落開設雜貨

[左圖]
盛裝打扮的撒古流父母。父親名字Pairang為平地或平地人之意，母親名字Peleng為理解者之意。

[右圖]
撒古流父親專注吹奏口鼻笛的神情。（王言度Cudjuy‧Pahaulan提供）

1981年，撒古流（前排右1）全家合影於大社長老教會母親節活動。

店。父親還曾在祖父的打鐵店旁開了理髮店，撒古流笑開懷地回憶，父親從山下購置理髮用的旋轉椅子和鏡子，以及他小時候經常幫同學剪頭髮的畫面。

　　1970年代初期，部落才有了電力供應；1971年以後，水泥洋房也紛紛蓋起來。撒古流家的水泥屋，約在1971至1976年間興建完成，是村裡最早的一間水泥房。父親這個世代認為這種現代化的房子比石板屋好

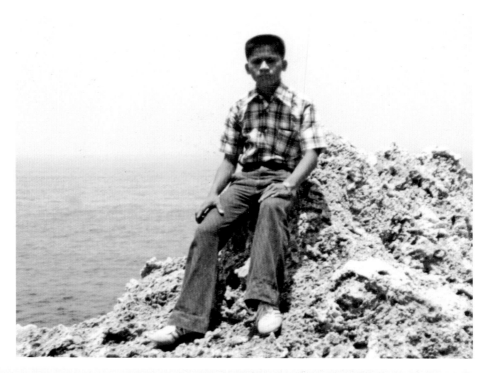

[上、下圖]
1976年，內埔農工第二屆電工科全班同學合影於小琉球自強活動，中著格子襯衫者為撒古流。

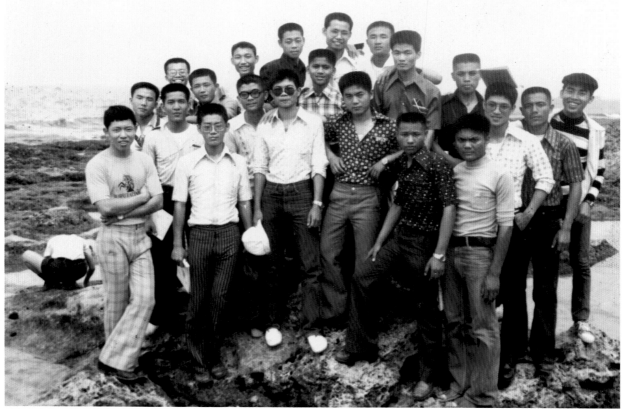

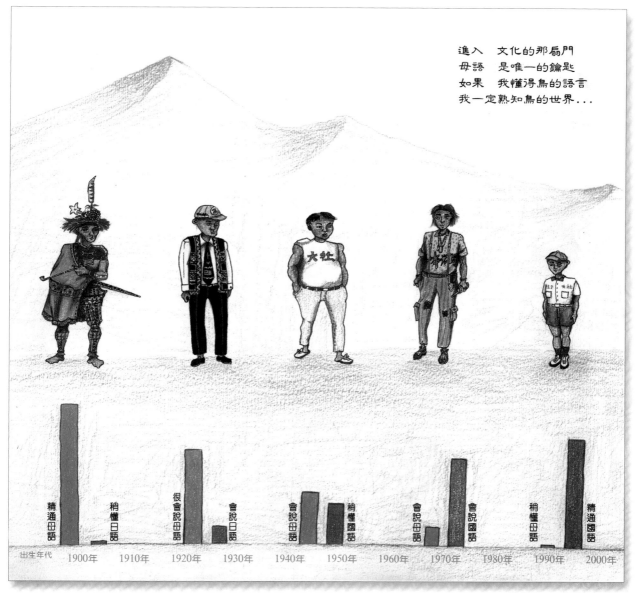

進入　文化的那扇門
母語　是唯一的鑰匙
如果　我懂得鳥的語言
我一定熟知鳥的世界...

精通母語 　稍懂日語　　很會說母語 　會說日語 　　會說母語 　稍懂國語　　會說母語 　會說國語 　　稍懂母語 　精通國語

出生年代　1900年　1910年　1920年　1930年　1940年　1950年　1960年　1970年　1980年　1990年　2000年

撒古流1997年的插畫作品
〈換裝年代〉，呈現排灣族
文化百年間的快速流失與
變動。

住。現代農耕技術、雜貨店的交易、電力供應，以及理髮店換下了古典
排灣族的髮型，日常生活的改變正蠶食般地啃噬排灣族文化。

　　和現代化生活一起進入部落與撒古流生命的還有同化政策。撒古
流曾經為了「響應」政府在原住民部落中推動的「生活改進運動」，將
祖父的雕刻作品送到派出所，看著警察以一把火燒掉祖父花費許多時間
雕刻的作品，只為了換取幾顆糖果的獎勵。他還記得，和房子主結構相

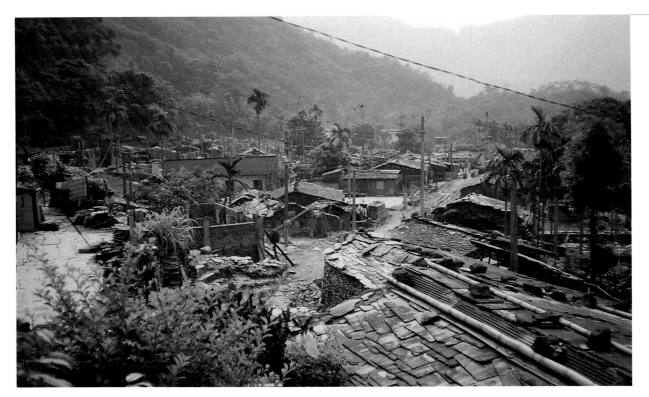

撒古流的出生地——達瓦蘭部
落，1975年。生活改進運動
中的水泥房住屋興建，部落石
板屋開始大風吹，道路兩旁開
始立起電線杆。

連、不容易拆掉的大型門板與門楣，則是請部落青年服務隊用斧頭將雕
刻的圖紋撒掉。這麼一燒一撒，就輕易且快速地將深厚的歷史文化抹去
了。撒古流回想當時的自己，形容那是一段「被洗腦的日子」。

　　那個年代因為不允許雕刻有傳統圖紋的作品，警察有事沒事會來嘲
弄一下撒古流的祖父說：「不要刻了啦，現在都什麼年代了。」這些否
定，令撒古流的祖父倍感落寞。但是，有一項技藝警察並未禁止，那就
是打鐵；因為在山上總需要有刀、鋤頭等日常生活用品。一直到高二祖
父過世前，撒古流都還幫忙祖父拉風櫃、拿鐵鎚敲鐵，以及琢磨鑲嵌禮
刀的貝殼。

　　撒古流回憶起祖父的美感，還包括重視穿著的美感：「祖父是那種
每天穿著教會給的很漂亮的西裝，西裝裡面裝了一個小小的收音機；打
赤腳，頭上戴著很漂亮的排灣族頭巾並插著羽毛。」雖然穿著是一種傳
統與現代混搭的摩登打扮，但祖父的思想依然非常傳統。

　　相對於祖父的落寞，父親則是意氣風發；但父親也是受國家同化
政策與現代化社會影響，最為否定自己文化的一代。撒古流回憶父親從
他讀國中到1990年生了小孩之間，都是西裝筆挺，不太願意穿排灣族服

飾；尤其是父親任職村長期間，西裝是身分地位的象徵。撒古流有點激動的回憶，父親是因為看到撒古流的文化實踐逐漸受到大眾社會的肯定，才回頭致力於口鼻笛的保存。

# ▌為戲院畫看板的少年

　　撒古流的視覺美感雖主要受到祖父的影響，但繪畫的訓練則是受到父親的要求；不過，這個畫，主要是要畫得像。撒古流至今仍印象深刻、大笑著回憶：「父親常常要求我模仿學校課本中的圖畫，印象最深刻的一次是畫獅子，非常難，結果因為畫得不像而被罵到臭頭。」這頭獅子就是出自伊索寓言〈獅子與老鼠〉的故事。曾任大社村村長的父

1990年，撒古流家人與學徒攝於工作室。

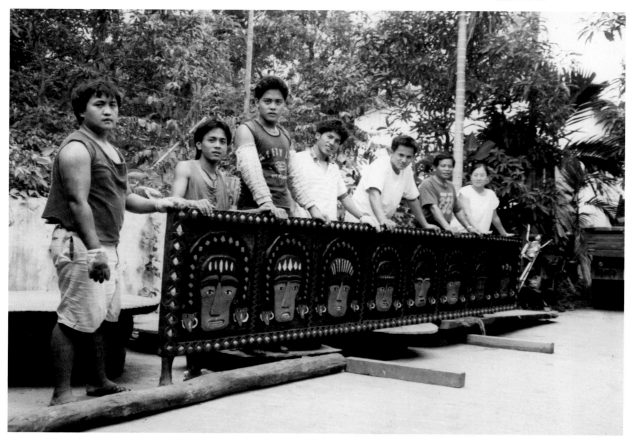

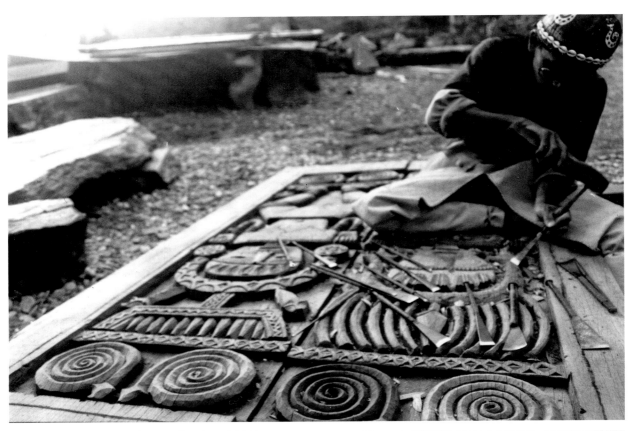

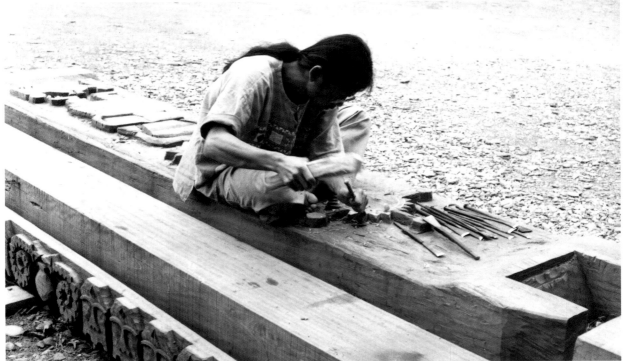

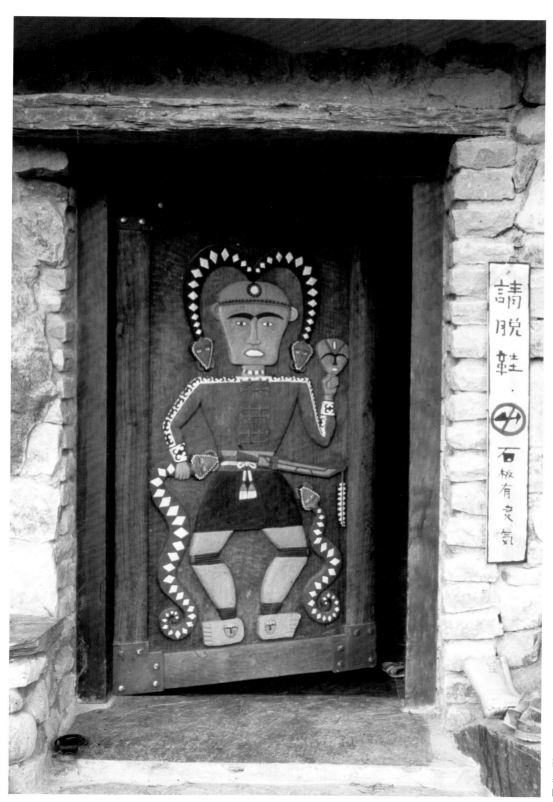

請脱鞋，
🚫
石板有灵気

[左頁上、下圖]
1992年，力倡保
存排灣族文化的
撒古流，正在雕
刻大型傳統紋樣
木雕。

1998年，撒古流
親自設計、雕刻
具有排灣族傳統
圖案的門板。

21

親（連任三屆，1974-1986），希望自己的孩子學業優秀；除了畫圖，撒古流也參加國語、書法等比賽，常得第一名，不負父親的期望。

這個苦練畫得像的過程，成為日後撒古流繪畫能力的基礎。從國中到高中，撒古流常在學校的壁報比賽中稱霸；就讀內埔農工時，他利用寒暑假到當時屏東的光華戲院打工當畫匠，協助手繪師傅們繪製電影院及宣傳車上的電影看板。更令撒古流印象深刻的是學習手繪字體，師傅會先把這些字體用粉筆描繪，再叫小徒弟們來填顏色。學習過程中，從字體特色、用色到材質等，每個細節、一筆一畫練就出一身真功夫。

撒古流高中時常受學校各科室之邀，製作教學報告、上級視察的美術布置，以及學校活動看板與標語等（例如餐廳的「飲水思源」），常常因此不用上課。學校的一位主任，還曾委請撒古流幫其親友繪製店面招牌，讓少年撒古流引以為傲。父親擔任村長時期舉辦

撒古流
「山上小孩」系列——
三輪車　1999
彩色鉛筆
先推車才可以坐車

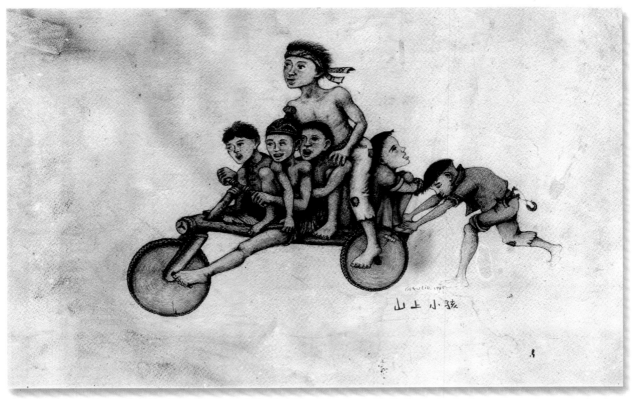

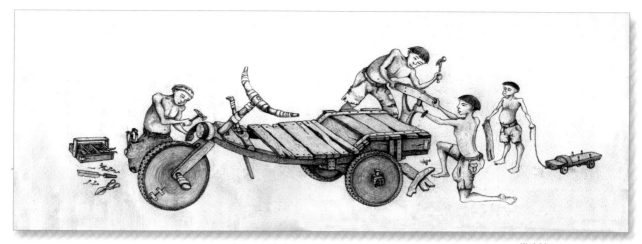

撒古流
「山上小孩」系列——
做三輪車　2002
偷偷拿了老爸暗藏的鐵釘

運動大會的文宣，則是父親買了一個鋼板，由撒古流印製文宣，撒古流大笑著回憶這段往事。

# 受人類學啟蒙的高中生

　　1977年，一位臺灣大學人類學系的碩士生蔣斌，不期然地來到大社村進行碩士論文的田野調查。蔣斌請村長幫忙介紹翻譯的人，村長介紹了當時就讀高二、具有漢語及母語雙語能力的撒古流擔任翻譯，而當時的村長正是撒古流的父親。

　　認識蔣斌之前，撒古流對自己的文化只是鬆散的聽聽神話故事、玩耍般地雕刻，但這位碩士生問的是頭目如何產生？村裡的政治體制？為什麼有這種雕刻等。撒古流從來沒有這樣去認識過自己的文化，而一個漢人對排灣族文化的熱愛與肯定，以及對長者的恭謹謙和，讓活在否認自己文化大環境中的撒古流深受感動，這個青少年開始對自己的文化產生濃厚的興趣。

　　這段緣分，開啟了撒古流對文化的覺知，並學習到人類學的田野調查研究方法與態度；撒古流強調：「蔣斌影響我最深的應該是，忠實的記錄。」忠實且有系統的收集與整理文化知識，成為撒古流一輩子的志

1981年，巫瑪斯（右起）、撒古流、蔣斌探勘達瓦部落近郊一處曾是燒製陶罐的地方。（蔣斌提供）

業；撒古流就像海綿般，日後不斷地吸納排灣族文化的知識。

　　兩人的情誼，像師生，也像兄弟，一直延續至今。蔣斌亦是撒古流傾吐心事的摯友。1981年撒古流進入鄉公所任公務員後，時常面臨要繼續捧著這高度穩定、沒有失業風險的「鐵飯碗」；還是聽從內心呼喚，從事當時多數人預期生活不穩定的藝術創作的內心掙扎。

　　而1987年，撒古流離開原鄉生活圈，第一次流浪到外地；為了學習工藝產業經驗與開拓市場，把工作室遷到三義街上，也是蔣斌特地從臺北開小貨車到大社幫撒古流搬家當的。撒古流印象深刻：「那時候窮得要命，下大雨，蔣斌從大社把我載出來。」難忘那段冒著土石崩落危險的泥土山路，大聲播放著鬼太鼓座音樂的青春記憶。

## ▌復興運動前夕的摩托車田野筆記

　　與蔣斌相遇後，探尋排灣族文化的火苗早已深埋在這位青年的心裡深處。高二時，撒古流的祖父過世。內埔農工畢業後不久（1978年），撒古流將祖父位在石板屋裡的打鐵工作室做為自己的工作室，開始製作

些小印章、小項鍊。

　　雖然，撒古流有心於藝術創作，但畢業後擔起家庭經濟的壓力終究來了，身為長子，家中兩個弟弟、一個妹妹都還在讀書，父母期望他能工作賺錢。和當時大量離開部落的移工相較（都市工地、跑遠洋與工廠的勞工等），當時年輕的撒古流以水電技術此一技之長獲得較穩定的工作。

　　撒古流在其著作《祖靈的居所》中回憶與敍述，擔任水電工時期與陶壺相遇的過程。1979年，撒古流取得了水電執照，經常騎著摩托車穿梭於排灣、魯凱及南部布農族的部落，處理水電的疑難雜症。當時，部落內具有水電技術的人很少，因此工作很多；因為工作性質的關係，讓撒古流方便出入各階層的家庭內部，無意間遇到了不少陳設於屋內的古文物，尤其是陶壺。撒古流總是不由自主地和主人閒聊陶壺的身世背景。

　　1980年，二十一歲的撒古流用積蓄分期付款買了一臺單眼相機，他

1982年，撒古流與學徒、部落小朋友攝於工作室窗前。

25

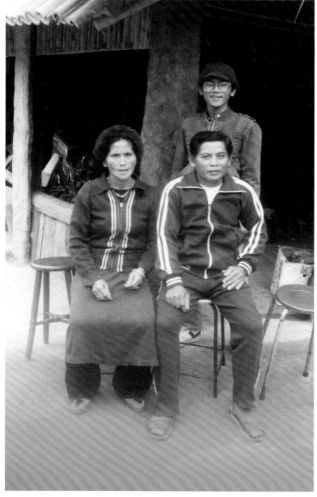

[上圖]撒古流大社老家裡的陶壺與琉璃珠。
[下圖]1982年，撒古流（後）與父母於工作室前合影。

珍視的記錄工具，開始走訪各部落進行田野調查；有時專程、有時利用修水電之便，過程中同時也感受到文化失落的危機。撒古流蒐集了不少與陶壺相關的圖紋與知識，但始終沒有人知道它是怎麼做的，這便引起撒古流製陶的動機。

如人類學者蔣斌在〈是pu-lima〉一文中所說，心有鴻鵠之志的撒古流，並不滿足那些多數人能做（既知）的小工藝品，「而是要踏入無人知曉的所謂『排灣三寶』中陶壺的製作領域。」1981年，撒古流開始以堆柴燒的方式製陶，但為了有更大的空間，約1982年至1983年，另在祖父的打鐵室旁搭蓋茅草屋，這座茅草屋就是蔣斌協助一起蓋成的。不過，1981年也是撒古流進入三地門鄉公所當公務員的時候，撒古流想要探索文化與藝術創作的內心更加矛盾與掙扎。

# ▌「山地文化工作隊」隊員的矛盾

撒古流買了人生第一臺單眼相機之後，熱切地田野調查與記錄文化；而這一年他被推薦加入具有國家政令宣導功能的「山地文化工作隊」。中央政府透過地方黨部，由各鄉鎮推薦原住民人選，每年編訓所謂「山地文化工作隊」；集訓完

【關鍵詞】

## 排灣三寶

　　Qata（琉璃珠）、Ragam（青銅刀）與 Reretan（古陶壺），被排灣族人視為部落鎮寶「na zemang tua qinalan」，有顧守著部落的意思。撒古流在《祖靈的居所》這本書中，翻譯此三項寶物的象徵性分別如下：琉璃珠被視為女性，為穩定部落的力量；青銅刀被視為男性，為守護部落的力量；古陶壺被視為文化的子宮，為祖靈在人間的居所。

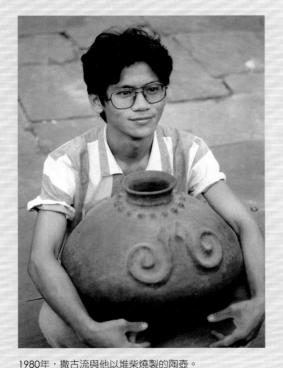

1980年，撒古流與他以堆柴燒製的陶壺。

後，進入各地原住民部落宣揚國家德政、國家政令與國家觀念，可說是同化政策的「前線」。當時的許坤信（撒古流的漢名）因為善於畫圖及手繪字體，獲鄉內人士推薦，被編入「山地文化工作隊」，為期約二年，每年至部落政令宣導的時間約二至三個月。

［上圖］1981年，擔任公務員的撒古流常騎著川崎機車去山下上班。
［中圖］田調期間，撒古流（中戴帽者）會隨身攜帶自製手工藝品兜售，支付調查開銷，攝於1985年。
［下圖］1984年，撒古流（右）拜訪魯凱族去露部落時與部落頭目合影，當地稱頭目為la launa ne ki vai，「太陽出來」之意。

1984年，撒古流（三排右5）
與中華民國三民主義統一中國
大統盟青年友好訪問團（青訪
團）團員合影。

「山地文化工作隊」的工作包括聽取介紹地方政府的簡報、義診、表演與教土風舞、展示大陸同胞水深火熱的圖像資料，以及在晚上播放電影等；有時國語推行輔導員或救國團也會參加。當時撒古流的主要工作是搭置布景（舞臺、燈光、道具與音響控制），以及保管與操作盤式放映機；在他所播放的電影中，記憶最深刻的是愛國宣政的頭陣《英烈千秋》。

那時位處於深山的部落，離現代化還很遙遠。撒古流印象最深刻的一次是至阿里山鄉（當時稱為吳鳳鄉）深山的來吉、特富野與達邦等部落。當時的公路僅達石桌，之後的路況極差，僅有摩托車可行走，旁邊就是懸崖。抵達部落時，村民拉著國旗、穿上最正式的服裝列隊歡迎；但其實多是滑稽的裝扮，例如打赤腳、穿上教會給的夾克或西裝外套。

1983年，撒古流（右）至花蓮光復拍攝阿美族聯合豐年祭。

如撒古流在2018年「國家文化藝術獎」的〈得獎感謝〉寫到：「目睹文化被『移花接木』，衰敗凋零。」而西裝筆挺、皮鞋擦得啵亮的隊員，則受到村民的崇拜。目睹在現代化與同化政策下，「美」的消失，撒古流有著不知應該要高興還是失落的矛盾。

1982年，撒古流（二排右4）與山地文化工作隊合影。

# 二、重塑祖先美感的先鋒

先學會認識自己的樣子，才能知道在快速改變的世界裡，什麼才是適合自己的。

——撒古流・巴瓦瓦隆

1981年，撒古流任職三地門鄉公所，捧得是許多人稱羨的「鐵飯碗」。然而，巴瓦瓦隆家族環境的耳濡目染、人類學家的文化啟蒙、紀錄片導演的鼓舞、水電工在文化踏查時所見的文化危機，以及任職公務員時更加認識了國家政策的不合理，讓撒古流探尋母文化與實踐工藝美感的渴望愈來愈強烈。1984年，二十五歲的撒古流聽從內心的呼喚，自鄉公所離職，從此以重建排灣族美感與文化為職志。為了謀生，先從工藝商品開始，並將當時浮濫的原住民工藝商品帶到一定的美感與質感。在當時著重原住民文化保存的環境下，撒古流是少數意識到文化再生的先鋒。

[右頁圖]
1980年代，撒古流設計的隨身手札本封面圖樣。祈求古陶壺精靈，助予女性子宮的生育，猶如眾繁星般的子孫。

1981年，身分更換的年代。撒古流幫族人拍攝身分證上的大頭照，自己也穿著傳統服飾拍攝照片。

31

# ▌鄉公所的民眾服務臺

　　1981年撒古流進入鄉公所，擔任技工兼技士的工作；坐在服務臺擔任山坡地查報員、濫墾濫伐查報員、違章建築查報員，以及屠宰稅與農地稅的徵收員等。在鄉公所經辦的業務裡，部落族人無法理解國家制度的不知所措與害怕，讓他常常難過地掉淚。印象深刻的例子是，一位到遠洋捕魚多年的族人，因船東欠債將他的身分證拿去登記當人頭，導致該族人的房子被查封。撒古流激動地回憶：「我帶著政府官員去查封時，老母親哭訴著他的孩子在遠洋，根本不知道孩子是否欠了一屁股債、根本不知道國家法律制度是什麼！」鄉公所的經驗讓撒古流更加認識了國家政策和部落認知之間的落差。

1981年，於鄉公所擔任公務員的撒古流（左1），與全家人合影於部落第一棟水泥房前。

進入鄉公所後，撒古流還身兼好幾個工作，不難想像當時他必須擔起的經濟壓力有多大。當時住在大社，凌晨四點就要起床，下山到內埔鄉的龍泉菜市場買魚；再沿著三地門、達來、德文，返回大社這條路線一路賣魚，約七點左右回到大社。沒賣完的魚就放在住處、自己施作完工的魚池，約七點三十下山，八點抵達鄉公所上班。鄉公所一下班後，有時回到山上收鳥網，那時價錢最好的野斑鳩和綠色野鴿，一隻可以賣到六十元，而畫眉鳥一隻可以賣到兩百多元。身為長子的撒古流，非常努力地賺錢養家。

雖然白天在鄉公所上班，「山地文化工作隊」的工作也還持續，仍需不定期地到其他部落宣導。但是，撒古流在大社的工作室還是斷斷續續地運作，甚至在鄉公所的宿舍擺了很多木頭和陶土，生產一些商品，但常常來不及如期完成訂單出貨。

當年一張為紀念撒古流當上公務員的家庭合照（左頁圖），撒古流與父親穿上了當時公務人員的常見裝扮——翻領夾克外套、襯衫與領帶，弟妹們身穿國民教育的卡其布制服，全家人站在部落第一棟水泥房前。撒古流的家庭可說是國家同化政策、生活改進下的優良家庭。

# ▌生涯規畫的十字路口

然而，看似風光的鄉公所公務員與山地文化工作隊的工作，其實讓撒古流更深入體認到國家與部落的衝突與矛盾。他苦笑的回憶說：「到了1982年，我實在不想再管這些了。」而1982年，正是他與蔣斌一起搭建工作室擴大製陶空間的那一年。

之後，為了要了解工藝產業發展的可行性，1982至1983年間，撒古流不時下山至當時工藝產業鼎盛的鶯歌、三義，以及南投臺灣省手工業研究所等地考察。撒古流的心早已不在鄉公所。而他已在盤算，如果從鄉公所離職，面對以金錢交易的世界，必須想出一個可以繼續養活自己與家人的方法；在考察幾處重要的工藝產業重鎮後，撒古流評估工藝產

1983年，協助廣電基金會拍攝《青山春曉》節目，右二撒古流，右三為蘇秋。

[右頁上圖]
1986年，撒古流於達瓦蘭部落工作室的雕塑培育教學。

[右頁下圖]
撒古流
部落勇士 啤酒瓶的身材
1985 陶塑、青銅

業是當時最符合自己的興趣，並能兼顧生計的一條路；但是，他也沒有完全的把握。

　　1980年代，臺灣社會運動風起雲湧，原住民族的族群意識提高；原住民社會運動的過程中，也提出了增加原住民節目。在此社會氛圍下，廣電基金下設的公共電視節目開始製播原住民節目。1983年，紀錄片導演蘇秋將畢生積蓄投資於開設傳播公司，參加公共電視企畫案甄選合格，開始紀錄原住民文化，陸續完成了《青山春曉》、《高山之旅》與《山地快樂兒童》等節目。導演蘇秋於大社村拍攝的影片，拍下了清瘦黑黝的撒古流教導部落兒童學習做陶的專注神情。當時蘇秋的拍攝，以及他對原住民文化的重視，對撒古流是相當大的鼓舞。

　　2015年，在中華電信基金會所舉辦的保存原住民紀錄片的活動中，滿頭白髮的導演蘇秋與撒古流重聚，重溫三十幾年前的相遇。蘇秋回

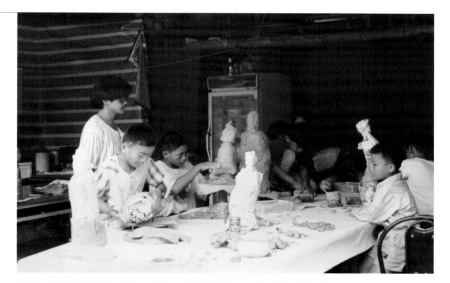

憶，當時這個孩子只有一個單純的概念，希望回到部落重建他的文化，但是他很困惑。而蘇秋也只能回答如果放棄鄉公所公務員這個鐵飯碗，沒飯吃怎麼辦？亦師亦友的人類學者蔣斌在〈是pu-lima〉一文中回憶，同樣也沒有那個勇氣鼓勵撒古流辭掉鄉公所的工作，放手一搏。

　　終究，1984年，撒古流毅然決然辭去了鄉公所的工作，並成立可以接訂單也可以培養徒弟的「古流工藝社」。然而，當時工藝產業在部落還不是一個普遍行業，父親無法想像這種工作的未來。對於撒古流的辭職，父親氣到跳腳，幾乎要斷了父子關係。但當時撒古流的信念是：「文化不僅要保存，更要活化；文化要能實踐，經濟得以改善。」1984年，排灣族第一屆聯合豐年祭於屏東市中山公園舉辦，撒古流就利用這

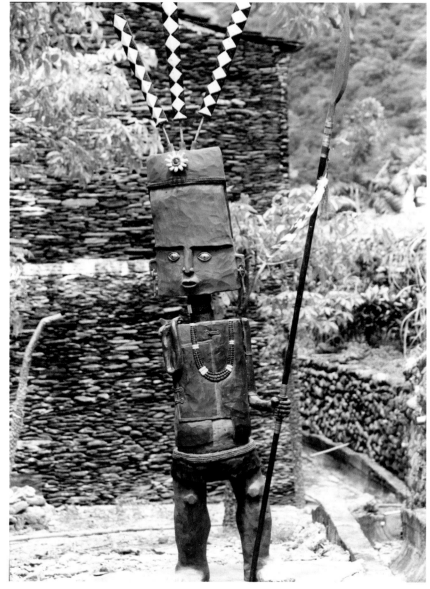

個機會，在會場中舉辦「山地藝品個展」。不僅試圖行銷自己的工藝產品，更希望影響當時官員看待原住民文化的觀念——不只是傳統文物，還有文化的再生與創新。

# 前輩雕刻師的影響

自鄉公所離職後，家庭關係緊張。此時剛好南投九族文化村興建原住民傳統住屋，撒古流趁著這個機會跟隨排灣族雕刻師賴合順（1938-）

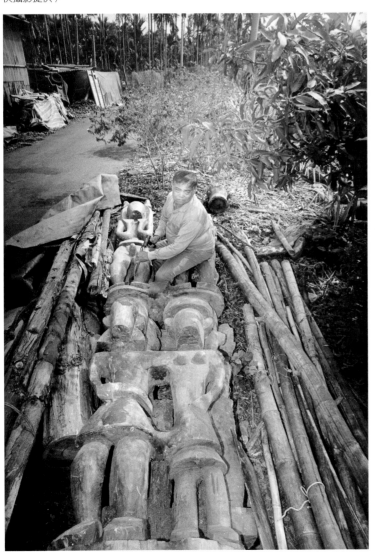

排灣族藝術家賴合順。（潘小俠攝影提供）

至九族文化村工作。1984至1985年這段時間，撒古流和來自各地各族的工藝師一起吃大鍋菜、一起生活，以及一起共事。和各族長輩並肩雕刻、搭建傳統住屋，拓展了撒古流的視野；而當時九族文化村要求雕刻師們比照人類學者陳奇祿所著《臺灣排灣群諸族木雕標本圖錄》（1961）書中的圖誌雕刻，常常是由具有繪畫基礎的撒古流先描繪線條，其他雕刻師才下刀。

這段期間，撒古流和佳興村的沈秋大（1915-1995）與賴合順、魯凱族好茶村的力大古（漢名蔡旺，1902-1990），以及古樓的卓太平等雕刻師共事較久，關係也較為緊密。離開九族文化村之後，撒古流仍不時拜訪這些長者。甚至，在1990年代中後期透過繪畫紀念影響他特別深的長者，例如既是雕刻師也是大

1986年，在南投九族文化村的雕刻工作，撒古流（後排左1）、賴合順（二排右1）與工班們的工作場景。

1986年，撒古流於南投九族文化村協助各族傳統住屋之興建與景觀設計。

撒古流早期木雕作品，創作風格受賴合順影響。（盧梅芬攝）

祭司的卓太平，以及既是打鐵匠也是雕刻師的力大古。

　　撒古流的雕刻受到幾位雕刻師的影響。他對佳興部落兩位重要雕刻師沈秋大與賴合順的評析，可見日治時期及戰後出生的老一輩雕刻師，也具有鮮明的個人風格與創新企圖；並未完全拘泥於傳統，更非原住民木雕是原始樸拙、粗獷的刻板印象。

　　撒古流評析沈秋大的木雕作品，最具特色的是偏向寫實與刻畫細膩的立體雕刻，尤其著重人物活動的動感與作品整體結構。沈秋大的作品

在許多小地方都很講究、或有讓人驚喜的小地方，觀者得細細品味才能看出這些巧思。而賴合順的木雕創作特色，則是非常隨性，且會依著木頭的形狀雕刻。

另外，撒古流指出木雕人像座椅以及繼之發展起來的石板雕刻圓

[上、下圖]
沈秋大的石版雕刻桌面局部。
（盧梅芬提供）

賴合順（族名Tjakanau，一起分享之意）與他的木雕臼型座椅。（盧梅芬提供）

桌，是因應現代用餐習慣而改變的當代新表現。這類創作由沈秋大與賴合順等前輩木雕師進一步發展，於1970年代盛行。撒古流受到的啟發是：「作品應依時代而改變。」撒古流之後也推廣石板桌的教學。

　　融入現代生活、具有實用功能的木雕人像座椅，其特色是木雕人像的雙手環抱捧起座椅處，通常頭部與身體為椅背，腿部做為椅腳；木雕師會在人像表情上投入巧思，賦予不同的個性。過去因受限於雕刻工具不夠完善，椅腳部位挖空極為費力耗時。（P.40）

　　石板為排灣、魯凱族的建材，主要為方形石板，後來被雕刻師裁切為圓形並應用於桌面。這類石板雕刻圓桌的特色為，以填充的裝飾手法，將圖案充滿整個桌面，是傳統排灣族木雕形式的延續。桌面雕刻的圖紋愈多，愈受市場歡迎。不同雕刻師的石板雕刻圓桌也各有其特色，例如沈秋大的石雕圖案，初看以為是線條雕成，其實是以點成線的細膩技法。

　　還有一種創新是木雕屏風。沈秋大於1970年代初期所獨創的「透雕」屏風最具代表性，並以填充方式雕出具有連環故事畫面的立體雕

刻，他的屏風仍維持他一貫的立體動態風格。屏風因量體大，不但做工耗時費力、構圖設計更費神，集繪畫、立體空間感及雕工能力於一身，此作法不見於其他木雕師。賴合順也曾使用大型樹幹製作屏風，在其上雕刻圖案，但保留了樹幹原有的形狀（P.42下左圖）。

在那個對原住民木雕、藝術的認識主要為原始與粗獷的年代，撒古流不但評析木雕師作品的時代意義與創新，更將這些不太為主流社會大眾認識的雕刻師推介給相關媒介。1991年，戰後首次以原住民手藝人為主題的藝術媒體報導——《雄獅美術》雜誌策畫的「新原始藝術專輯」，策畫人王福東提出原住民藝術是回頭探索本土文化的重要代表，又思考如何與二十年前鄉土運動背景下所企畫的「臺灣原始藝術特輯」（《雄獅美術》，22期，1972）有所不同；故透過原住民「手藝人」的現身

[左圖]
沈秋大（族名Qarucangalj，墊之意）的立體人像木雕座椅。（盧梅芬提供）

[右圖]
沈秋大珍藏的上漆色百步蛇人像座椅。（盧梅芬提供）

說法，希望能呈現出不盡一樣的原始藝術面貌。

這些手藝人名單主要透過作家瓦歷斯・諾幹以及撒古流所得。當時《雄獅美術》主編王福東與創辦人李賢文至撒古流的工作室訪問，撒古流很快地畫出可參訪的雕刻師路線圖，並帶著《雄獅美術》編輯部一行人驅車前往當時已移居古樓的賴合順，以及佳興村的沈秋大與高富村。撒古流是當時外部社會進入排灣族內部社會的重要橋梁。

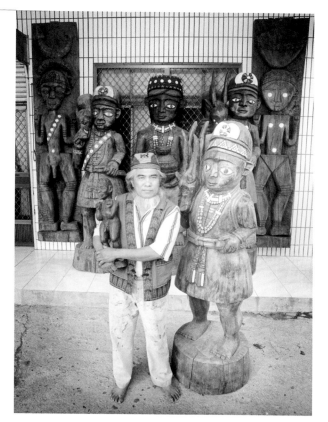

高富村與他的木雕作品。（潘小俠攝影提供）

## 手工藝可以維生嗎？

在九族文化村工作後存了點錢，撒古流回到山上積極實踐「文化經濟」，尤其是設計能夠複製與量產的商品（例如絹印、蠟染、版畫、皮革、手工紙與陶藝品等）。撒古流回憶古流工藝社的鼎盛時期：「你很難想像在1984至1985年那段時間，我在高雄大立百貨公司的第九樓有個專櫃；那時東南亞的手工藝品尚未引進，我們的東西很夯。」接著適逢1986年九族文化村開幕，需要許多原住民工藝商品。

那時的部落婦女只會刺繡在

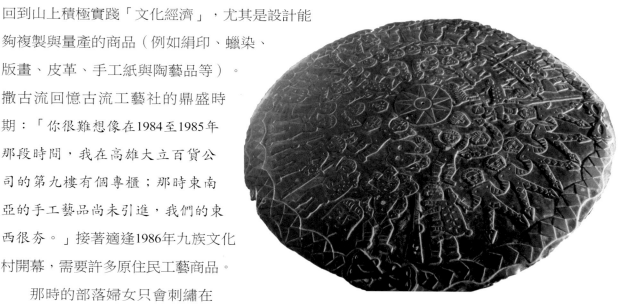

賴福隆的石板桌面雕刻作品。（盧梅芬提供）

自用衣飾上，還不懂得將刺繡應用在現代生活用品。撒古流設計產品，並協助部落婦女投入生產；例如在大社村有不少人投入染布，在德文村培養了好幾位婦女編製月桃產品，以及以石頭、木頭、竹

41

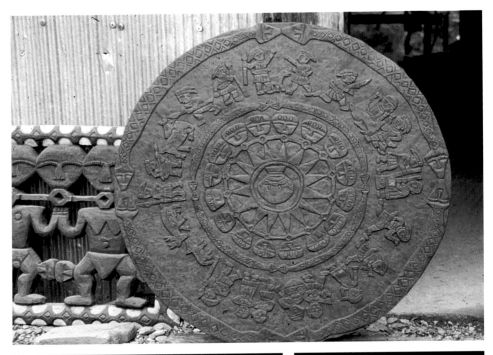

1988年，撒古流所創作的石
雕作品。

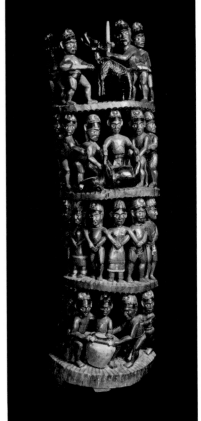

[左圖]
賴合順　大型樹幹屏風
年代不詳　木
國立臺灣史前文化博物館典藏

[右圖]
沈秋大　立體木雕屏風
年代不詳　木、漆
57 × 40.5 × 158cm
國立臺灣史前文化博物館典藏

子、陶珠及琉璃珠等做成項鍊與飾品等。

　　之後，撒古流設計的刺繡「海盜帽」以及筆袋，成為非常流行的商品。這兩樣商品的靈感來自於撒古流田野調查時需要方便的需求。留長髮的他，為了不讓頭髮凌亂，設計了綁帶的海盜帽；另外，田野調查時需隨時記錄與繪圖，因為筆愈來愈多，故設計了筆袋。筆袋生產除了需要布料，還需大量的鎖鏈繡編成的繩子，撒古流就委託布工坊的部落婦女大量生產。撒古流回憶這兩項商品的熱賣程度：「那時電腦繡尚未開始，不難想像那時真的是每天都在趕工。」

　　然而好景不常，1987到1988年，因市場引進東南亞舶來品，其中不少為廉價商品，導致撒古流撤出百貨公司。撒古流回憶：「那時我們幾

1987年，撒古流所創作以百步蛇紋陶壺為裝飾圖樣的石板桌。

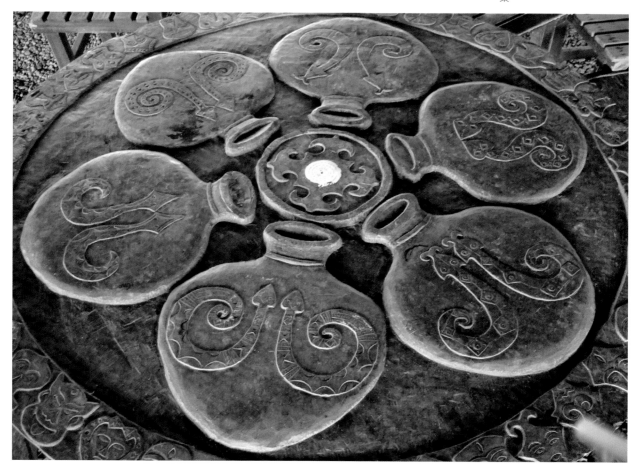

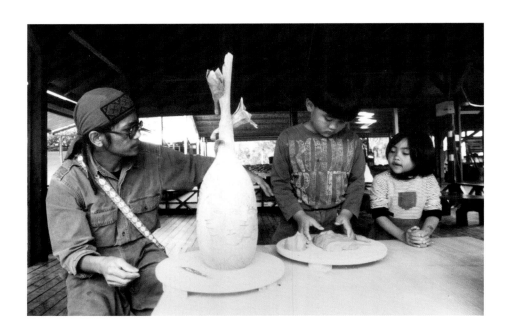

1992年，戴著刺繡海盜帽指
導兒女捏陶的撒古流。

乎全面地被打敗。」一條東南亞引進的電腦繡布料，也許兩千多元；但
部落婦女的手工織布或刺繡，都是萬元起跳；一個東南亞引進的木雕菸
灰缸售價兩百元，原鄉雕刻師製作的要價需一千多元。

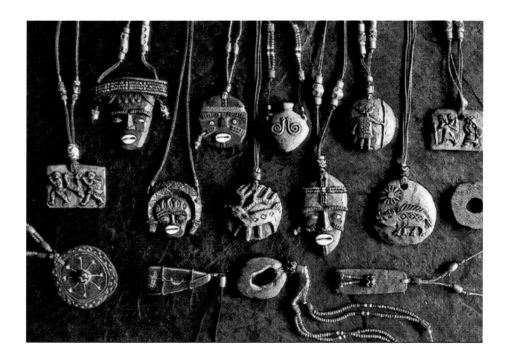

撒古流是推動文化商品與文化
產業的先鋒。（亞粟提供）

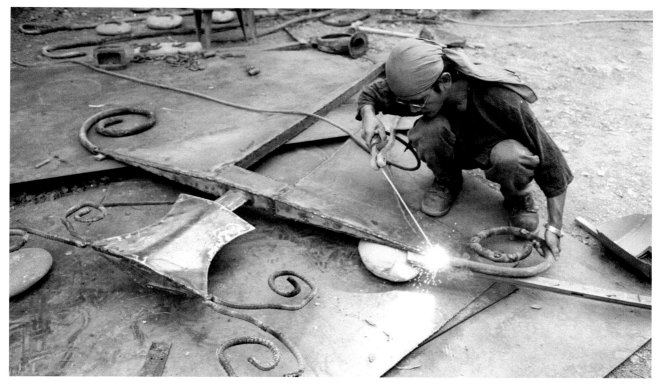

1996年，撒古流於三地門工作室焊製裝飾古流坊空間的鐵雕作品。

為了因應市場的巨大變化，讓部落的商品有通路；1988年，撒古流轉戰協助排灣族頭目之家出身的謝榮祥（1994年任三地門鄉鄉長）及其客籍妻子賴麗春（約於1983年開始從事工藝商品），於水門成立了第一間「古流坊」。撒古流負責設計與裝潢空間、生產產品，以及協助整合其他工藝師或創作者的作品進入。

接著約兩、三年後，撒古流在屏東市中正路開了一間精品店，展售部落商品，但也開始進口一些舶來品。設計與裝潢古流坊的這段時間，撒古流也承接一些店家設計，如咖啡館的裝潢。古流坊是當時原住民文創商店的重要指標與平臺。早於古流坊開設之前，原住民於觀光區販售所謂的山地藝品已久，例如烏來、日月潭等地，三地門也有一些商家。而古流坊所展售的原住民藝術產品，多數具有新創意，不是骨董店，而且是原鄉族人親手創作或製作。之後，在三地門，因為長期藝術與產業的結合，形成了整體的工藝環境。

45

# 【撒古流的隨身手札本】

1980年代，撒古流在豬皮上繪製圖案，製成隨身手札本封面，每個圖像都代表著部落的文化記憶。
① 開天闢地。（部落「太陽神創造宇宙」傳說）② 太陽日照下，賜予美滿的姻緣。③ 祈求古陶壺精靈助予男孩無窮盡的精力。④ 兩兄弟於大母母山尋獲了一粒陶壺，壺內有一顆太陽的蛋，由聖百步蛇保護著。（部落「太陽的小孩」神話傳說）⑤ 聖祖靈膝下被呵護的嬰孩。

①

②

③

④

# ▌重建失傳古陶壺的決心與挑戰

　　雖然，撒古流於1981年開始嘗試製陶，但鄉公所的工作讓他分身乏術。自九族文化村回到大社後，撒古流除了製作工藝品維持生計，更重要的決定是專心地致力於製陶。因為，從事木雕的人還有，南排灣還有好幾位雕刻師，但陶壺卻沒有人製作。撒古流堅持不懈地跑遍排灣族各部落訪談，以及各大研究機構收集陶壺的相關資料，希望找到傳統陶壺的製作方法與相關資料。

　　一開始製陶，毛頭小子撒古流碰到很多難題。但當時面臨的最大問題倒不是燒陶的技術，而是族人如何看待這件事情的發生。在技術層面，頭腦靈活的撒古流並未死守傳統作法，已經從堆柴燒和到河谷裡取

[左、右頁圖]
撒古流多年來蒐集、考據的古陶壺身上的圖紋，已成為排灣族文化持續傳承的永久文本。（節錄自撒古流，《祖靈的居所》（一、二版））

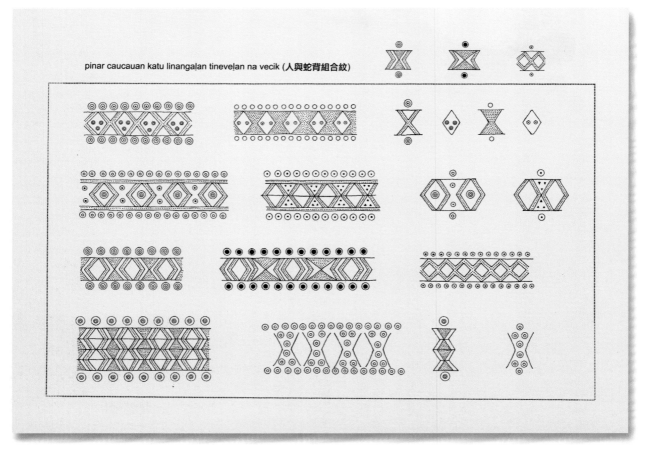

pinar caucauan katu linangalan tinevelan na vecik (人與蛇背組合紋)

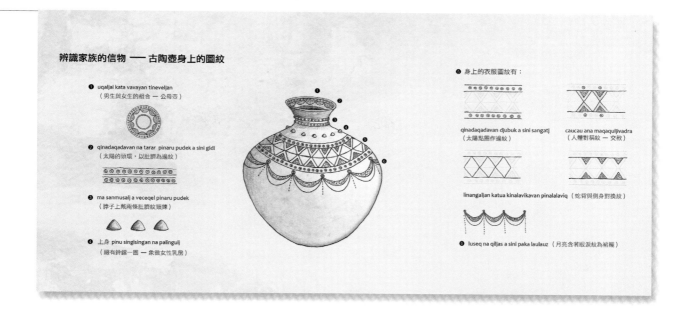

**辨識家族的信物 —— 古陶壺身上的圖紋**

❶ uqaljai kata vavayan tineveljan
（男生與女生的組合 — 公母壺）

❷ qinadaqadavan na tarar pinaru pudek a sini gidi
（太陽的頭環，以肚臍為邊紋）

❸ ma sanmusalj a veceqel pinaru pudek
（脖子上戴兩條肚臍紋頭鍊）

❹ 上身 pinu singisingan na palingulj
（綴有鈴鐺一圈 — 象徵女性乳房）

❺ 身上的衣服圖紋有：

qinadaqadavan djubuk a sini sangatj
（太陽點圖作邊紋）

caucau ana maqaquljivadra
（人體對稱紋 — 交歡）

linangaljan katua kinalavikavan pinalalaviq
（蛇背與側身對換紋）

❻ luseq na qiljas a sini paka laulauz（月亮含著眼淚紋為裙襬）

土的古法，轉換為購買適合的陶土、練土機、電窯以及鑄模，使製陶更有效率與經濟效益。但是在陶壺的形制與圖紋上，撒古流則堅持需有嚴謹的考據。

在文化層面，製陶之舉衝撞了排灣族傳統文化的規範。撒古流在其著作《祖靈的居所》中回憶與敍述這段衝撞與協商的過程。「剛開始製陶，族人不太能接受，認為是不吉祥的，反而是受到古董商的青睞和收藏。部落的太陽氏族對我的行為也很不能諒解，認為我在販賣文化。」而當時的撒古流只是單純地想謀生、養活家人、負擔弟妹們的學費，而家族長輩與撒古流也不斷地與部落族人說明製陶的意義，以及撒古流的理念。逐漸地，製陶這件事被接受；甚至成為族人談論婚嫁，找不到古陶壺作為聘禮的選擇，並成為重要的文化產業。

重製傳統陶壺時，撒古流也會製作創新的作品，例如改變陶壺的比例與圖紋、製作生活工藝品（例如鏤空的陶壺燈座），以及陶土的立體雕塑。對於文化傳承的期許，以及考證與記錄的性格也表現在1980年代中期創作的陶塑作品〈文化與子孫〉（P.54）、〈我的舅公〉。這類作品細膩地刻出具有民族特色的盛裝，包括以羽毛、貝殼與獸齒裝飾的頭飾、琉璃珠耳飾、細膩雕塑的煙斗，以及詳細刻畫服飾上的圖紋等。撒古流心中理想的排灣族人，卻也是正在消失的排灣族人，反映了當時他對文化消失的焦慮與重建傳統文化的使命。

49

# 【陶壺,祖靈的居所】

致力於排灣族文化保存的撒古流,於1980年代即開始研究陶壺的相關資料與製作方法,努力研究這項幾乎已經失傳的民族傳統文化。

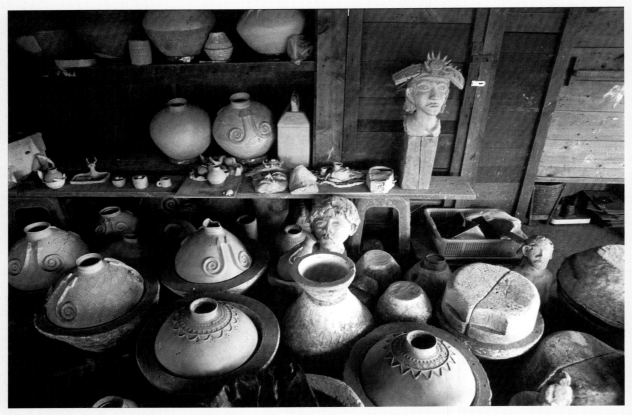

1991年,撒古流三地門工作室裡已完成的的陶壺素坯。(王言度Cudjuy‧Pahaulan提供)

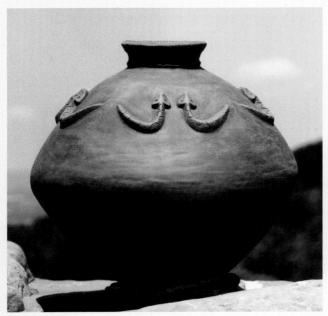

撒古流1994至1996年間的陶壺創作。

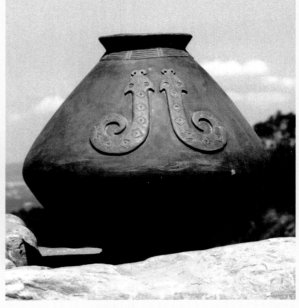

撒古流1994至1996年間的陶壺創作。

1992年，在工作室外空地曬陶壺。

2002年，撒古流（中）應邀參加臺北鶯歌陶瓷嘉年華會，以排灣族傳統陶壺作品與國外藝術家交流。

51

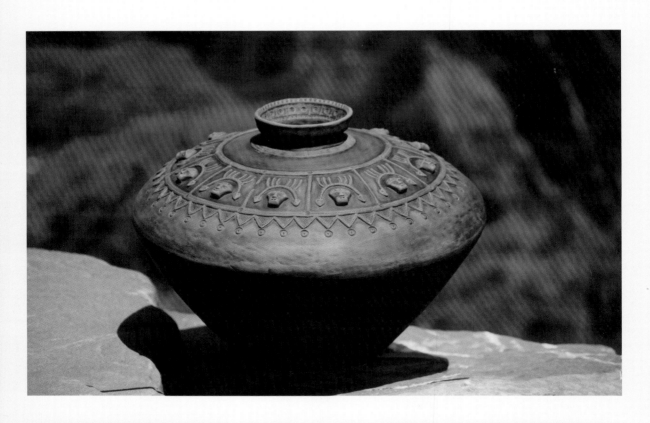

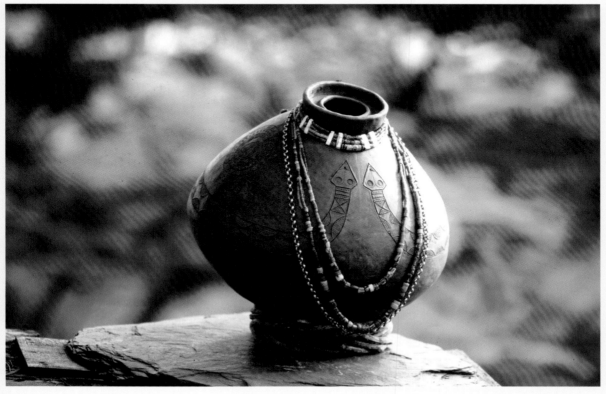

[左、右頁圖] 撒古流1994至1996年間的多件陶壺創作。

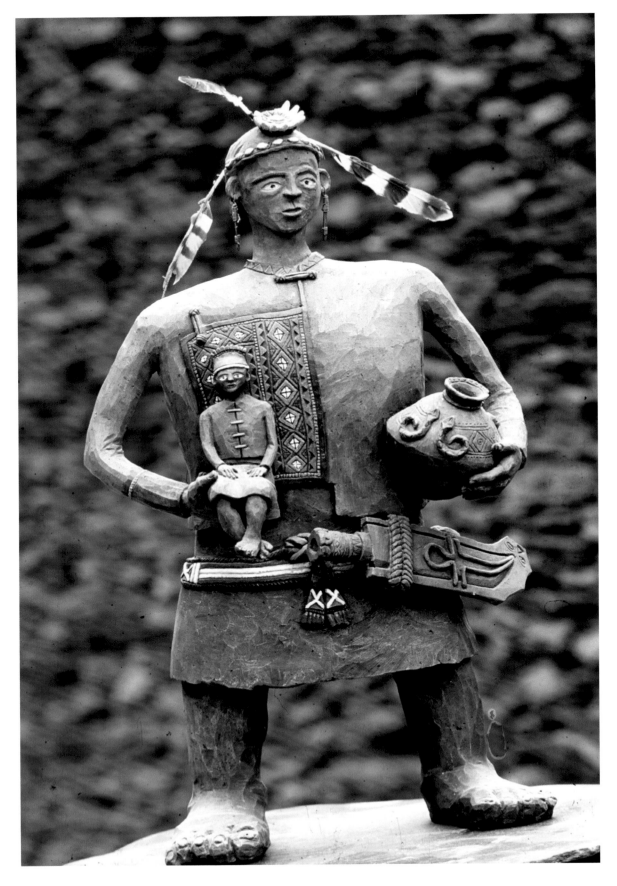

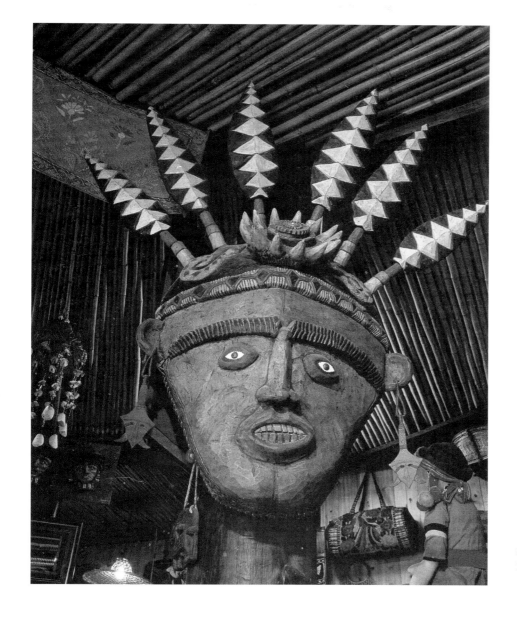

撒古流
頭上插著雄鷹羽毛的祖靈
1987　陶塑、青銅、貝殼

# ▌工作室如小米田

　　1980年代後期，撒古流設計裝潢的「古流坊」，成為部落工藝流通至消費者的重要平臺；而撒古流成立的「古流工藝社」，仍繼續研發產品，同時以師徒制的方式培育年輕人，包括觀念的改變、知識的吸收與技藝的精進等層面。撒古流將工作室裡來來去去的徒弟或學員視為一顆顆文化種子，讓排灣族的文化傳承與影響力一步步地擴大。甚至希望他們能獨當一面，成為排灣族文化傳承與創新的中堅分子。例如，受撒古流啟發的第一代徒弟、至今已獨當一面的排灣族藝術家峨塞，在和撒古

撒古流第一代徒弟峨塞。

[右頁上圖]
1996年，撒古流擔任由三地
門鄉公所辦理的「民俗才藝雕
刻人才訓練」講師。

流學習之前，是盲目的仿冒，根本不懂排灣族文化的涵義。

　　1980年代後期，撒古流更將他的工作室理念推介給其他族群與部落的創作者。1989年臺灣山地文化園區舉辦「第一屆山胞傳統雕刻研習營」，雖以「傳統」命名，但當時講師之一的撒古流已開始倡導具有現代化經營概念的工藝產業。學員主要透過基層行政單位各鄉公所，挑選全臺已在部落從事雕刻的原住民加以培訓；包括卑南族哈古（1943-）與沙哇岸（1943-）（臺東）、排灣族朱財寶（臺東）、噶瑪蘭族阿水（臺東）、阿美族達鳳（花蓮）、魯凱族撒卡勒與杜巴男（屏東）及達悟族張馬群（臺東）等。

　　撒古流認為這些學員是當時原鄉各族的種子老師，而他也剖析當時學員普遍的心理矛盾狀態：「執著於雕刻，但又不敢貿然雕刻的文化先鋒隊。」實際上，當時多數的學員已在雕刻，例如利用閒暇時從事雕刻；但如何經營管理並和主流社會的藝術世界連結，則是缺乏概念。為了使這些多為中年農夫組成的學員，能夠理解工藝產業，甚至未來有可能朝向專職，撒古流以農務經驗者聽得懂的語言來溝通與授課——把「工作室」比做小米田來經營。

　　從工作室設立、設計研發、製作、成本考量及出貨展售等概念，正是產業工藝發展所必備的系統性管理；而這也是原住民工藝產業僅著重生產，卻缺乏經營管理人才培養的部分。另外，撒古流著重文化的創新，他認為工作室必須維持基本營運（可製作小型工藝品），才能夠有餘裕從事創新的作品。

撒古流・巴瓦瓦隆「小米田」工藝產業概念

|  | 小米田經營 | 工作室經營 |
|---|---|---|
| 空間條件 | 小米田 | 居家空間開闢一固定空間做為工作室。工具排列整齊隨時備用，工作情緒來時不會因找尋散落的工具而受影響。對材料的儲備態度也一樣。 |
| 人員組織 | 協作分工，非一人照顧而成。 | 設計研發、打磨與刻飾、銷售通路等，使主打產品保持一定產量。 |
| 工　序 | 耕作主食小米 | 收集木料或石料，思考主打產品（例如連杯）。 |
|  | 田裡除草 | 開始雕刻。 |
|  | 田裡趕鳥；生產輔助作物如南瓜、番薯與玉米等。小米採收前，輔助作物即為糧食來源。 | 生產副產品，如訂做的耳環、髮簪、生活用品及其他手藝品。其收入用來抵消生活雜支如電費、孩童註冊費等。 |
|  | 小米收成，存糧於倉庫。 | 主打產品完成，累積一定的量後再出貨。如創作者累積出一定的作品量，並舉辦展覽，作品不隨性零星地被購藏。 |

（資料來源：2011.4.10詹秀蘭訪談撒古流・巴瓦瓦隆於臺東都蘭糖廠工作室，盧梅芬與詹秀蘭彙整）

# 三、「總體營造」的生活美學運動

一座山，住了一個民族，講自己的神話，說自己的語言，唱一首地方情歌，住一種獨特風格的石板屋，穿一件串有貝殼的精緻山地服⋯⋯

這就是文化特色，代表一個民族精神、民族尊嚴。

我們自稱pulima，很多手的人，我當然要處理很多任何與生活有關的美。

——撒古流・巴瓦瓦隆

1990年，長子磊勒丹・巴瓦瓦隆（Dredretan Pavavaljung）出生；新生命的誕生，是促使撒古流思考「部落有教室」的重要開端，決定將工作室從臺灣中部遷回原鄉三地門。回到原鄉的撒古流，希望成為各項技藝完備的pulima，繼續精進木雕與陶藝，並開始學習、推動與挑戰石板建築，他稱之為與部落「共事」的藝術。他看重藝術的公共目的甚於個人創作路線。透過「總體營造」的生活美學運動或工藝運動，帶動族人的參與；讓當時文化自卑居多的族人，能夠較快速地認識、認同排灣族文化，並找回民族自信。

[右頁圖]
撒古流
自畫像——
天上的榮耀
2014　蛋彩

1994年，撒古流在三地門工作室中構思建築設計。

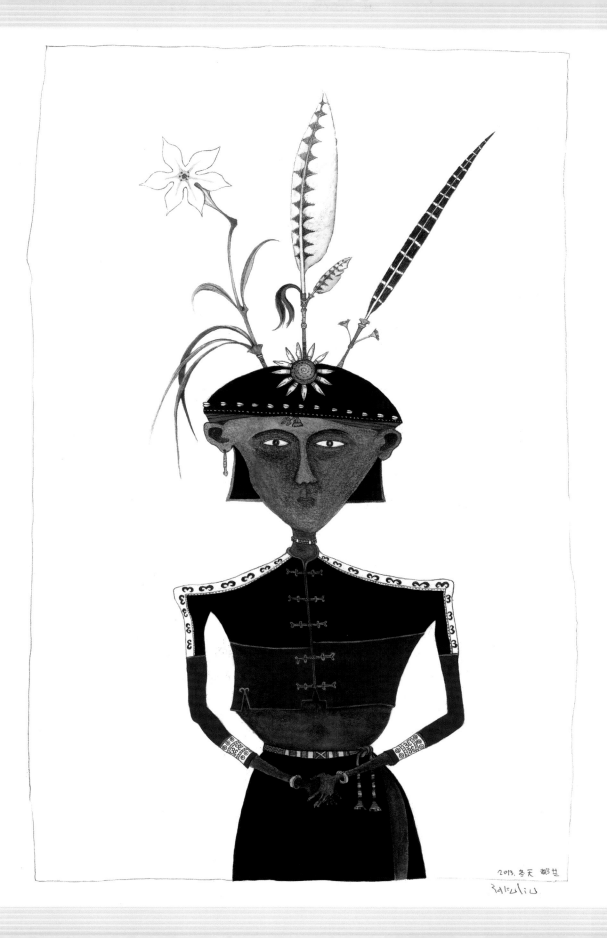

2013. 冬天 部生

RakuLiu

# 立足家鄉、圖紋工程

　　1987年起，為發展文化產業，撒古流曾短暫地將工作室遷至苗栗三義，後又遷至臺中大肚山。同時期，「反核廢」、「還我土地」、「還我姓氏」等原住民社會運動也如火如荼地展開。1990年，長子磊勒丹出生，促使撒古流與妻子秋月決定將工作室遷回原鄉三地門。

　　撒古流為長子取名為磊勒丹，排灣語為陶壺之意；陶壺是排灣族祖靈在人間的居所，也象徵民族文化的子宮；這個名字除了是為了紀念撒古流此生的重要成就——重製排灣族陶壺，亦期許磊勒丹這個新生命是民族文化繁衍的希望。在排灣族的命名文化中，會將自身的重要成就賦予在孩子的名字上，因此可以追本溯源，得知這個家族的重要史蹟，並藉以砥礪後輩。

　　回到三地門後，撒古流繼續製陶和推動工藝運動，以一些工藝品做為穩定的經濟來源；也仍繼續穿梭於各部落、孜孜不倦地田野調查與記

【關鍵詞】

## 工藝運動

　　撒古流推動的生活美學或工藝運動，帶動族人參與，是對同化政策，以及快速現代化卻來不及吸收的反省。類似的例子有19世紀英國美術工藝運動（the Arts & Crafts Movement），由威廉・莫里斯（William Morris）發起，是對工業革命後大量製造對生活美感影響所提出的反省，倡議工藝美感融入一般家居用品。1926年（大正15年）以柳宗悅為首的日本民藝運動，以及顏水龍於1936年（昭和11年）至戰後持續推動的臺灣民間工藝，皆是希望在美術之外，從生活工藝提升一般大眾的美感素養。

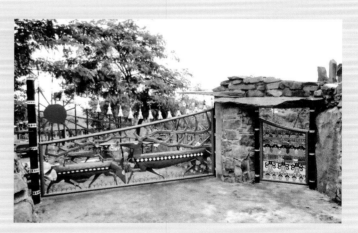

撒古流　石廬——庭院大門及側門　1995　鐵雕、烤漆、八里石
以部落的傳統元素結合工藝技術。

撒古流與長子磊勒丹。

錄，累積了數量驚人的手稿與圖誌，手稿與田野筆記本也愈疊愈高。在
知識不斷累積及消化之後，他發現陶壺、木雕、服裝、紋身，以及神話
故事等有很多相通的地方；例如陶壺上的百步蛇，和木雕、衣服上的百

三地門畫室中有撒古流歷年蒐
集的藏書及獨具特色的排灣族
木雕。

正把紋手資料紀錄在隨身筆
記的撒古流，攝於1980年來
義鄉文樂部落。

1990年，撒古流在三地門畫
室中創作。

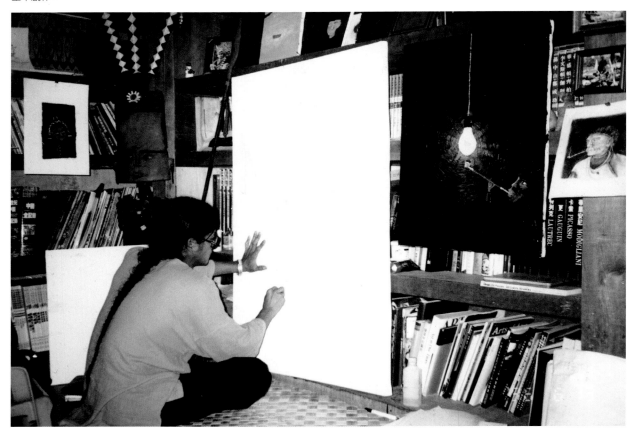

步蛇是同樣的手法與意涵。這些本來零碎的田野資料，在撒古流的腦海中逐漸地連結為一個知識體系。

　　而這個知識體系，一直到2000年代初期，在更為融會貫通及逐步鍛鍊中文書寫能力的過程中，歷經四年的書寫，撒古流才完成第一本以知識體系為概念的書，即2006年出版的《祖靈的居所》。

# 促進公共參與的石板文化運動

　　排灣族各部落的古老遺跡及尚未被外來政府搬遷的部落，大都位在斜坡上，因此排灣人自古以來自稱為「kacalisian」——斜坡上的住民。在撒古流的兒時印象中，大社部落是一座鑲嵌在大地斜坡上的部落，和土

1991年，撒古流於三地門工作室中製作陶壺。

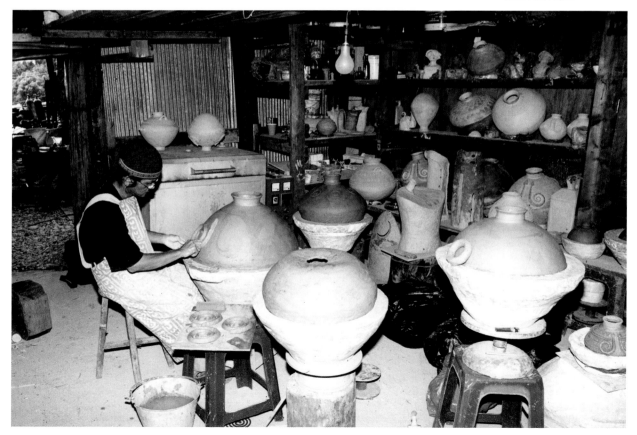

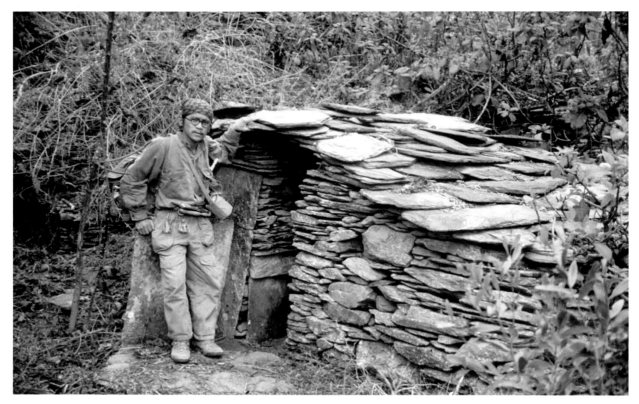

1999年，撒古流前往屏東舊好茶部落，拍攝魯凱族的傳統石板屋。

剖石板──撒古流（中戴帽者）示範教學，攝於1996年。

地緊密相依。族人運用當地石材建屋，部落猶如石板做的。一進部落，腳很難踏到泥巴，因為道路都是石板鋪設；每家門前都種了花卉或檳榔樹，非常美麗。

不過，在排灣族的觀念裡，石板屋不僅只是居住的物質意義，還有精神層面的象徵意涵。這些依山而建，櫛比鱗次的石板屋，像是一條百步蛇，而屋頂的石板就像是蛇的鱗片。排灣族人藉由建材石板隱喻百步蛇神話，撒古流富有詩意地區分主流社會與排灣族對於建材的概念：「關於建材的取得，一般人的說法是採石頭、

石板屋 文化教室 立面圖
Sakuliu. 2001.

2001年，撒古流所繪製的石
板屋文化教室設計圖。

採石板，但排灣族的說法是替百步蛇做衣服。」

　　1991年，撒古流開始推動「部落空間改造——石板文化運動」，進行傳統排灣族建築理論與實作教學。配合現代生活需求與時代變遷，致力於自身與外來文化（例如宗教）、傳統與現代的協調，進而融合成具排灣族特色的建築或空間。撒古流逐步建立從選地、建材、工序，以及格局等的知識內容與實務技術。

　　1992年，國立自然科學博物館的「臺灣南島民族廳」常設展開幕在即（1993年開幕），常設展廳內展示的排灣族石板屋，即委託撒古流建造，這是建立石板屋知識與實作的重要起步。接著從私人住家到公共空間，逐步實踐石板文化運動，包括三地門基督長老教會的空間設計，1994年三地門鄉公所的空間改造；而位於桃園復興鄉的石廬，則是撒古

流第一次大膽挑戰一棟融合傳統與現代的建築。

　　傳統建築與現代生活的融合，有不少需要受到挑戰；例如，過去的石板屋空間較小、低矮、採光較不足，以及通風等問題，都需一一克服。不過，空間的改良或改造，背後更是思想的改變。撒古流尤其熱中參與公共空間的改造，因為公共空間的能見度比小型藝術品高，可以傳遞思想與觀念；希望在那個原住民文化意識剛被喚起的年代，可以更快速地影響更多人，進而帶動社會參與。

　　而公共空間的改造，需要耗費時間和不同群體溝通或過招，例如宗教團體的成員、地方政治人物，以及地方政府部門的官員等。致力於以藝術參與改造社會意識的撒古流，自然願意投身於長時間的溝通、協調或遊說；促使文化的重建與改革，是在更多人的積極參與下進行，這樣的改革才能堅

實的扎根並更持久。

　　1990年代初期，在進行三地門基督長老教會禮拜堂改造之前，撒古流先邀請牧師、部落長輩們共同討論一個非常關鍵、而在當時是矛盾與衝突的問題。在基督教教義中，蛇是撒旦的化身，而象徵排灣族祖先的百步蛇，要不要、能不能進入教堂？希望展現排灣族特色與百步蛇圖像的撒古流，面對部落意見的分歧，善於以協商而非對立的態度提出：「耶穌是客人，我們以禮相待；但客人來了就不能敬愛自己的守護者？我們不用壓抑或隱瞞自己的想法。」而協商的結果是，教堂內迎進了百步蛇圖像，但是是在犯罪前未被奪去四足的蛇。

　　三地門基督長老教會成為第一個融合西方宗教與排灣族文化的教會。之後如骨牌效應般，許多部落的教會特別到三地門教堂觀摩；著名的例子是1997年知本天主堂建立四十周年，教友合力修繕教堂，由卑南族與排灣族雕刻師共同打造的本土化教堂。

# ▋「部落有教室」的雛型

　　地方政府是國家施行同化政策的第一線，但也是原鄉的「第一家庭」，處理部落的大小公共事務，這是曾任鄉公所公務員的撒古流的深刻體會。面對國家政府，撒古流不是以對立的方式看待，而是試圖積極的促進改變。

　　1994年初，文建會（今文化部前身）的「社區總體營造」尚未正式提出時，曾和撒古流合作設立古流坊、同是排灣族的三地門鄉鄉長謝榮祥先生就和撒古流討論：「我們的鄉公所太醜了，要不要改善一下。」這個「醜」，更多的意涵是撒古流常比喻的「文化的移花接木」，也就是將統治者的中國文化移接到排灣族文化上；甚至是，剪掉了排灣族的文化花木，直接移植了新的中國花木。

　　鄉公所的門樓原本是用磁磚貼的雙十門，一進門有個八角涼亭，周邊種的是尖塔狀樹形的龍柏；庭院正中央是前總統蔣介石的銅像，梅花

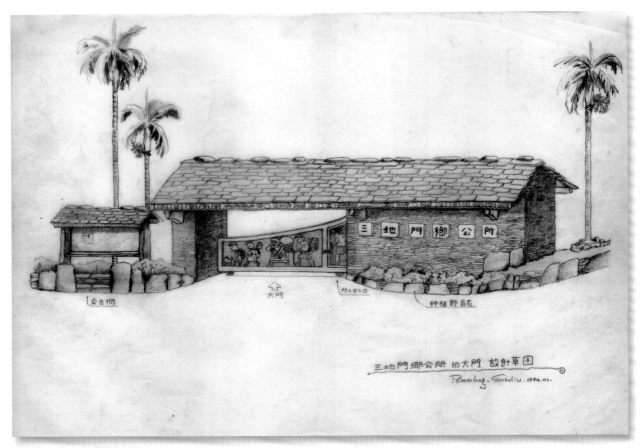

1994年，撒古流手繪之三地
門鄉公所大門設計草圖。
「一鄉一特色」運動的開端。

造型的水池，一看就是中國文化的鄉公所。撒古流把門樓與涼亭改為石
板建材、把梅花造型的水池改成臺灣造型、把龍柏改成排灣族的聖樹樟
樹，以及移走蔣介石的銅像，改成〈薪火相傳〉雕塑，完成了臺灣第一
個本土化特色的鄉公所。這個改造的過程，並不全然順利，例如移走蔣
介石銅像時，就曾遭到抗議人士抵制，導致數度停工。

　　1994年初，撒古流改造三地門鄉公所空間時，同時提出了一套軟體
計畫；即撒古流以書寫與設計示意圖撰成的〈屏東縣三地門鄉排灣、魯
凱民族文化學園計畫書〉，並發表於《國立臺灣史前文化博物館籌備處
通訊》第四期，這是後來出版《部落有教室》的雛型。在這份計畫書
中，撒古流提出了「以排灣族的文化特色來建設三地門鄉」、「蓋一座
三地門鄉的文化館」，以及「成立一所排灣族民族學園」，是一分從教
育、展示到銷售工藝與農產品的總體計畫。

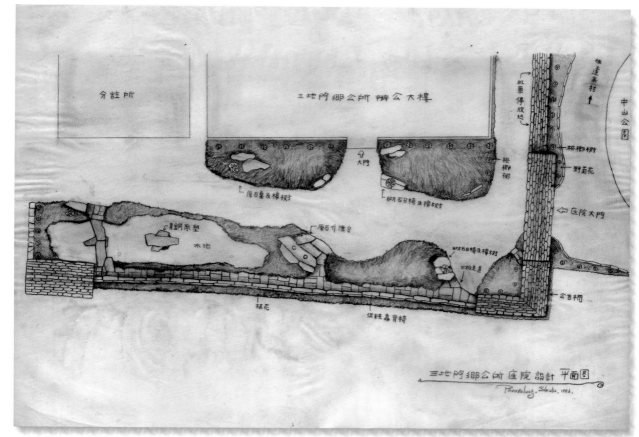

1996年，撒古流繪製的三地門鄉公所景觀設計平面圖手稿。

　　鄉公所完工不久，1997年又繼續進行鄉公所外的擋土牆（俗稱駁崁）設計。撒古流以一條百步蛇為主意象，代表蛇身的每一片頁岩都刻畫一個神話。第一個本土化的教堂、鄉公所與道路駁嵌，都骨牌效應般影響了許多排灣族與魯凱族的原鄉風貌，甚至影響了其他族群。

　　1994年起，布農族白光勝牧師（P.72上圖）試圖在臺東縣延平鄉桃源村建立一個希望工程，即文化與經濟兼顧的文化園區；而現今的「布農部落」正是實踐這個希望工程的場域，白牧師即邀請撒古流協助「布農部落」的空間規畫。

　　之後，撒古流又陸續規畫了三地門鄉文化館（1997），以及地磨兒（Timur）公園裡的「生命舞臺」（2002）。「生命舞臺」以祭場概念呈現過去族人與土地、動物、植物，以及祖先的關係。積極參與這些公共空間的改造，都是希望將過去被剪斷的排灣族花木再種植回去；

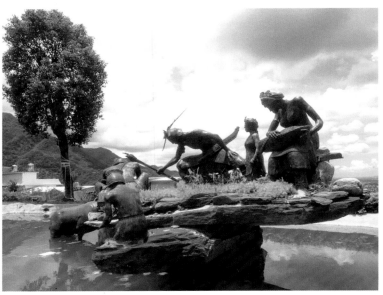

以傳統元素營造的大門景觀，攝於1994年。

撒古流　薪火相傳——傳說鹿取火的故事　1994　青銅、石板、水泥
三地門鄉公所

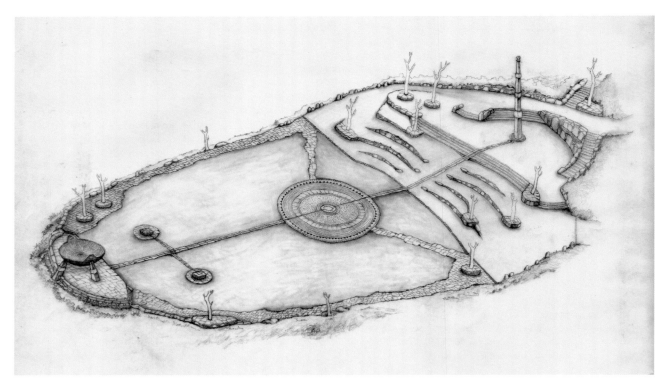

撒古流　地磨兒公園〈生命舞臺〉設計手稿　2002
人、動物、植物精靈祭祀場域（鄉祭場），作品建造完成後為撒古流贏得第二座國內戶外景觀評比首獎。

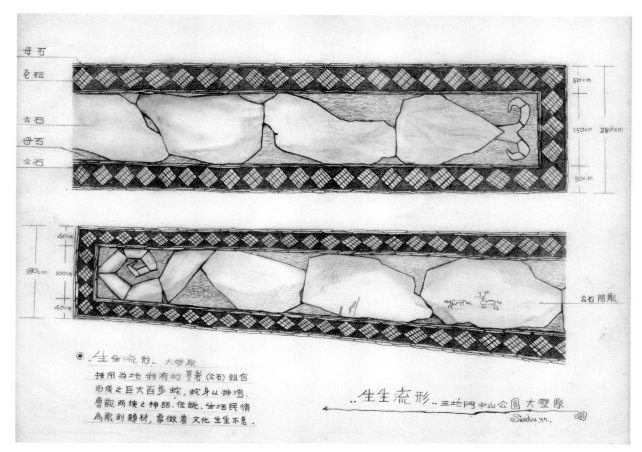

1997年，撒古流設計的〈生生流形〉民族傳說牆鉛筆手繪草圖，總共以63片巨石刻成15則傳說故事。

撒古流　民族傳說手稿之一　1996
造物者創造了宇宙萬物之後，覺得好像沒有一個適合管理的角色，於是由巨石生出了一男一女；這兩兄妹為排灣族土地小孩的始祖，並稱土地為母親。於是神明讓他們背對生了第一代後代。

撒古流　民族傳說手稿之一　1996
因為是兄妹所生，孩子的眼睛長在腳上，每次渡河或工作時，水和泥土老是進入眼睛，很不方便。

71

[右頁上圖]
撒古流 「十朵百合」三地門鄉
文化館雕塑公園手繪草圖 1997
作品施作完成後獲得當年國內戶
外景觀首獎。

[右頁下圖]
1997年完成的文化館入口設計
圖。

[右圖]
1995年，撒古流（右）與白光勝
牧師（中）、那布（左）合影於
布農部落基地。

[下圖]
撒古流 布農部落草創設計手稿
新部落主義運動的起步。

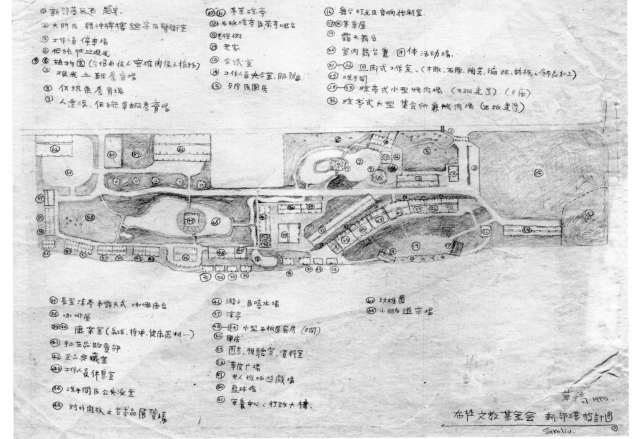

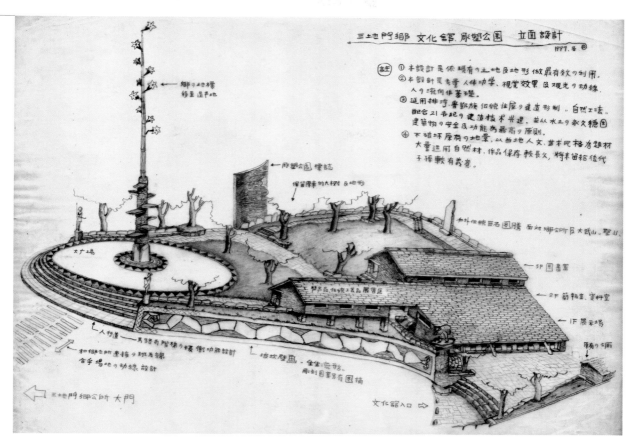

三地門鄉 文化館·雕塑公園 立面設計
1997.8

註:①本設計是依環有の土地及地形做最有效の利用.
②本設計是著人體功学·視覺效果及觀光の動線.
人の流向作基礎.
③沿用排湾.魯凱族伝統住屋の建造形制.自然工法.
配合21古紀の建築技術興建.並从水土の永久�ا围.
建築物の安全及功能為最高の原則.
④不破坏原有の地景.以當地人文.艺术呪格為题材.
大量運用自然材.作品保存較長久.將来留給後代
于採軼有意意.

郷の地標
移至 廣戸地

雕塑公園 標誌

保留原来的大樹 及地形

和外伝統巨石 圖騰 面对鄉公所及大武山.聖山

3F 圖書室

2F 辦報室·資料室

1F 展示場

廢有の牆

太广場

野产品伝统工艺品展售区

人行道
馬路有階梯の樓 倒功能設計

和鄉公所重接の連馬線
含手場地の動線 設計

坡坎壁画.生生流形.
用劍圖案装有圖牆

文化館入口

← 三地門鄉公所 大門

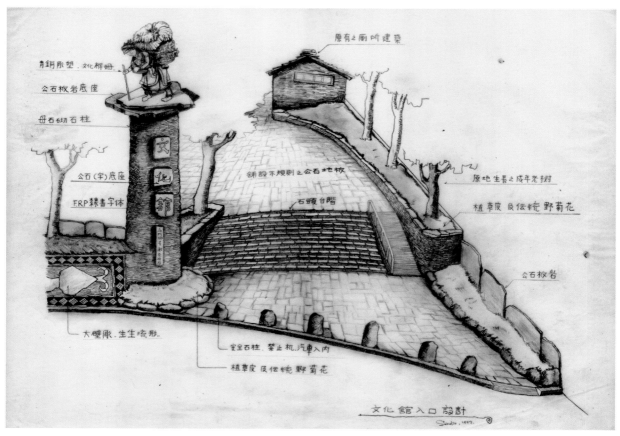

原有之厠所建築

青銅雕塑.文化標姆

公石板岩底座

母石砌石柱

公石(字)底座

FRP隸書字体

文化館

鋪設不規則之公石地板

石頭台階

原地生長之成年老樹

植草皮 及伝统 野菊花

公石板岩

大壁雕.生生流形.

安全石柱.禁止机汽車入内

植草皮 及伝统 野菊花

文化館入口設計

Sandto, 1997.

73

[右頁上圖]
石廬建築外觀，以現代與傳統元素搭建的石板屋及戶外造景，攝於1996年。

[右頁下圖]
1996年，撒古流（左2）與工作夥伴及父親（右1）、長子磊勒丹（右2）、么弟格艾（右4）攝於石廬前，結拜二弟伐楚古也全程參與石廬的建造工程。

工作前的討論。（簡扶育攝影，藝術家出版社提供）

而「現在」的樣貌，又可以成為後代的參照。

# ▌建築挑戰

　　已達到了用自己燒製的陶杯喝茶、用自己燒製的陶壺行禮、在親手縫製的筆記本上書寫；接下來，撒古流希望重建容納木雕、陶壺的生活空間，即石板建築。

　　撒古流喜歡探索與挑戰不同的創作形式。1992至1996年間，花費三年多時間，於桃園縣復興鄉三民村以石板建造的「石廬」，則是這位pulima集合各項過去養成的技藝與圖像美感，並再度大膽挑戰與突破自身既有技藝的開始。建造石廬的緣起，來自岳父對這位pulima的欣賞，以及對不同文化的好奇，促成了這個經濟力與文化力結合的機會。就這

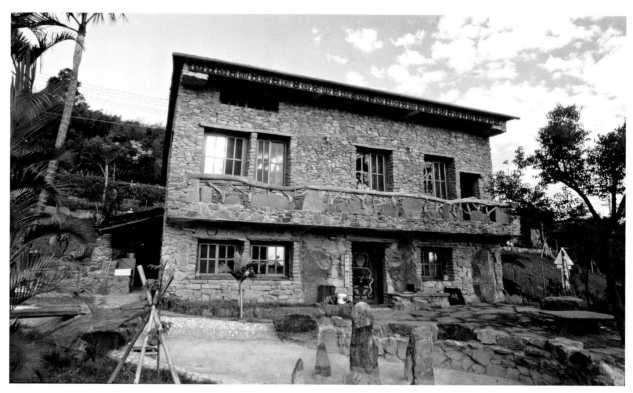

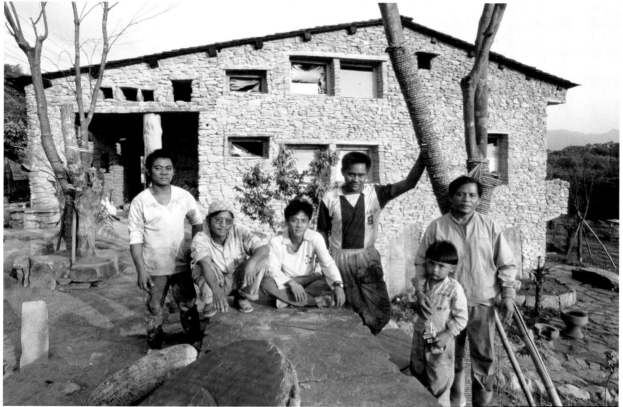

[右頁上圖]
以巨型雕塑及羽毛意象門楣裝飾的順益臺灣原住民博物館入口。

[右頁下圖]
正在焊製順益臺灣原住民博物館入口門楣的撒古流。

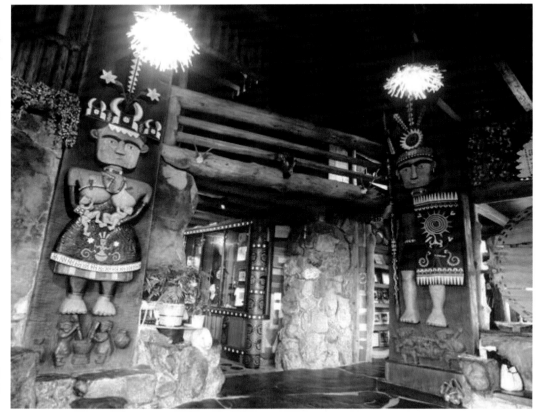

[上圖、下右圖]
結合陶塑、木雕、石板等元素的石廬內部設計。

[下左圖]
石廬的入口玄關,採用大型石雕為屏風,傳說圖像的清水洗石子地板,門板為結合複合媒材的木雕設計。

樣，排灣族文化來到北臺灣；在當時，常吸引路人或遊客駐足觀看，不少人還以為此處是觀光區。

想要將挑戰化為能力的撒古流，認為建築是最複雜也最艱難的。從建築主體結構、水電管線配置、室內設計裝潢到各種家具，都是由撒古流帶著部落青年一起施作。除了整合各項專業工作，還需具備管理能力，例如雇主與工人之間的情感管理、工地安全管理等；撒古流印象深刻地描述颱風來時的工地危機，以及有驚無險的工安意外。

石廬結合了撒古流的陶塑、木雕、石板、鑲嵌以及水電技術。石板遠從屏東排灣族聚落運送而來，室內空間布滿排灣族圖紋，充分發揮了排灣族的裝飾美學。1990年代中期，撒古流開始嘗試複合媒材創作，充分表現在家具上，主要結合金屬與木材。例如一張椅背雕刻一尊正在哺乳的母親，是撒古流鍾愛的作品。

建造石廬期間，撒古流受邀至私立順益臺灣原住民博物館設計施作入口門楣與大廳的雕刻；同時間和結拜兄弟、同是排灣族人與藝術創作者的伐楚古（1961-2010）（P.78下圖）一起裝修了臺灣第一個人文餐廳「漂流木」（約1996年），以漂流木、石板、木雕及壁

1996年，撒古流設計的臺北市汀州路「漂流木」人文餐廳店招牌。以漂流木描寫原住民在都市居無定所、漂泊的日子，好比失了根的大樹，任憑大河隨處漂去。

畫等營造原住民文化特色。位於臺北公館羅斯福路附近的「漂流木」餐廳，是當時原住民菁英與青年聚會的重要據點。各種原住民權利或文化議題，以及藝術交流，在此激盪與碰撞，匯聚出重要的文化能量；這裡也是文化傳承與交流的都市搖籃，例如紀曉君、巴奈等歌手都曾在此駐唱。

## ▌穿回排灣人的高級訂製服

撒古流以「換裝年代的移花接木」來形容文化自信與美感的消失，如1980年代初期他隨「山地文化工作隊」至部落宣導國家政策時所見，在同化政策下盲目模仿主流社會的穿著、卻不到位的滑稽裝扮。

立足家鄉後的三十歲撒古流，綁著及肩辮子的形象令人印象深刻；他積極實踐與展現排灣族的服飾禮儀與時尚守則。從撒古流1983年與1990年代中期的自畫像中，可見他從一個試圖衝撞既

撒古流的結拜兄弟，同為排灣族藝術家的伐楚古。
（潘小俠攝影提供）

有社會價值、但尚未有充足把握與自信的窮小子，走向一位有自信的排灣族紳士之路。1996年的自畫像，對排灣族的服飾與配件有著鉅細靡遺的刻畫；而這些美麗的細節，在在反映了排灣族的行禮如儀，以及每套訂製服背後的純熟工藝。（P.9、P.81、P.82）

在推動文化最有衝勁的1990年代中期，一張攝於三地門鄉聯合豐年祭會場，撒古流牽著磊勒丹的手行走於會場的畫面，撒古流展現了一個穿著排灣族美麗服飾、頭戴著百合花，大方行走在眾人前，一個充滿著古典氣息與現代自信的排灣族男子（P.80下左圖）。

# 藝術家或工藝師：
## 全方位的pulima
## （從手）

1990年代後期，隨著愈來愈多原住民投入藝術工作，「原住民藝術家」這個名稱廣泛出現（在此之前主要是工藝），也使得研究者開始定義什麼是「原住民藝術家」。撒古流回憶：「當時有不少論述將我定位為一個工藝匠師，不是一個藝術家。因為從我的那麼多經驗裡，不太有純藝術的作品，大部分都是實用藝術、生活美學。所以，怪不得有人產生了我是工藝家還是藝術家的疑問。但若以我對自己的定位與期許來看，不管是工藝家或是

撒古流　獵前的占卜　1993
石板　250×95×6cm
（順益臺灣原住民博物館提供）

79

藝術家都不貼切；因為我們自稱pulima（從手），很多手的人，我當然要處理很多任何與生活有關的美。」

撒古流依循排灣族文化脈絡，有著自己的創作節奏。一開始投入藝術領域，他認為更重要的事情是古典pulima的完備，他花了很長的時間，依序完成了雕刻、陶壺、石板等排灣族傳統藝術與知識的學習，而非從「藝術」與「工藝」的分類預設開始。1990年代中期他逐步透過與部落「共事」的藝術，推行總體營造的部落生活美學運動，帶動族人的社會參與；但其實也創作了游於藝、表達個人內心世界或挑戰自己技術的作品。

[右頁圖]
撒古流 自畫像——辮子年代
1987 色鉛筆、蛋彩
亦是另一種傳統髮型，髮禁政令尚未解除的年代，經常被警察和家父「關心」。

[左圖]
1994年，撒古流與長子磊勒丹穿著傳統服飾出席三地門全鄉豐年祭。

[右圖]
撒古流
自畫像——我們（祖靈）理了一樣的頭髮 1984 油畫
第一次剪傳統髮型，當年已經不再是公務員身分了。

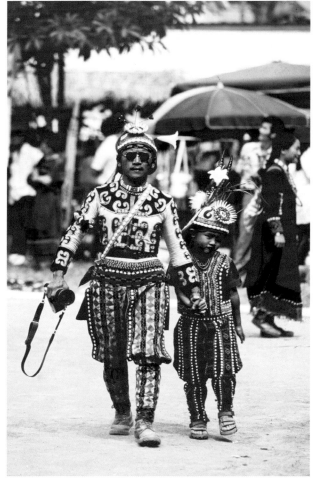

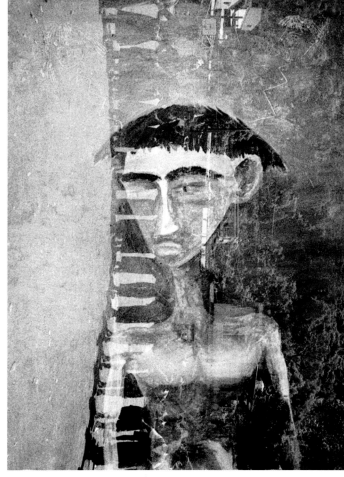

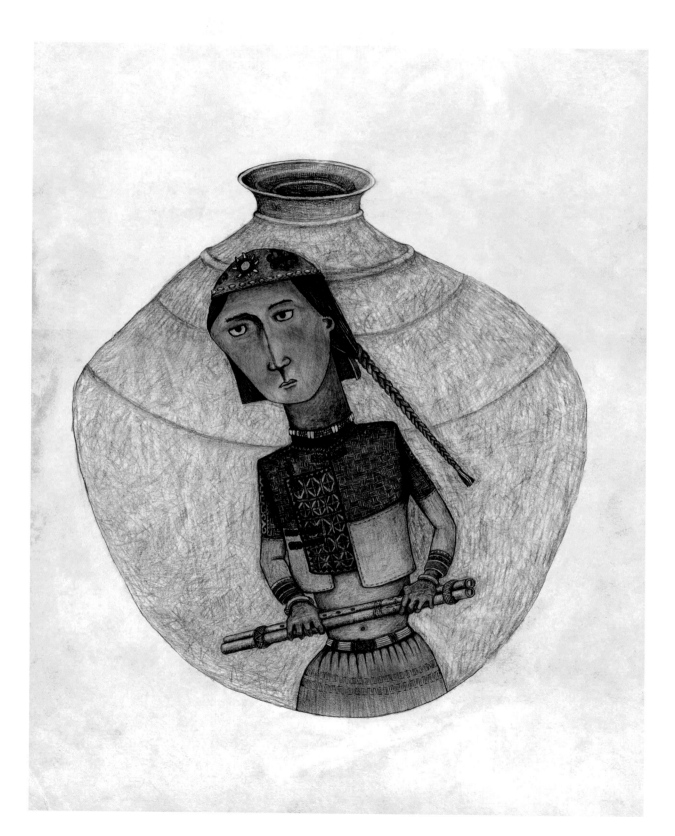

81

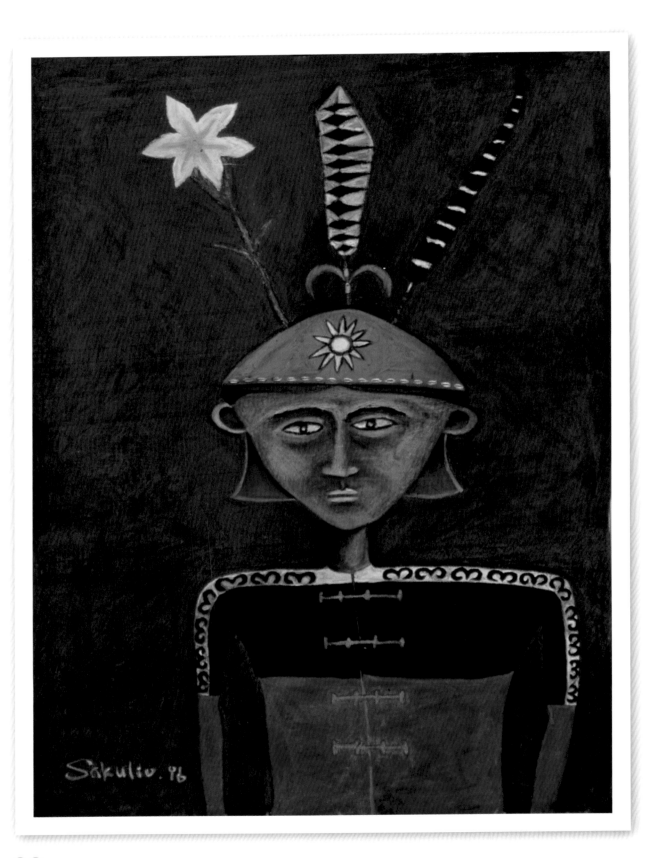

撒古流以俏皮的「排灣風格」，蹲在窗臺上與自己的作品
合影。（簡扶育攝影，藝術家出版社提供）

積極推動部落生活美學運動的撒古流。（簡扶育攝影，藝
術家出版社提供）

撒古流1996年繪製的自畫像作品，對於排灣族的服飾傳統
有著細緻刻畫。

# 四、「部落有教室」

我的高祖父　他們是跟荷蘭人做過朋友

我的曾祖父　他們是跟滿清人做過朋友

再來就是我的祖父　跟日本人做過朋友

我爸爸跟我們　跟中華民國政府做過朋友

一直下來我們排灣人　都一直存在著……

目前我們雖然被強勢文化所衝擊

但是我們一直都在尋找著　怎麼樣求生存

——撒古流・巴瓦瓦隆

1990年長子出生後，因為不能登記母語名字而沒有報戶口，回到原鄉的撒古流積極響應「還我姓名」運動，且更加意識到如何提供未來的主人翁一個好的學習環境。撒古流不斷思考，不斷被強勢文化衝擊的文化該如何生存下去，必須想出一個大家能夠容易理解與實踐的對策。撒古流鍛鍊自己成為一位全方位的pulima，以推動總體營造的部落生活美學運動為目標，而這個美學運動的更大目標是族群文化與教育復振。撒古流思考除了國家教育體制和教會系統，應該建立一條適合排灣族的教育之路，而他倡議的理念即是「部落有教室」。

[右頁圖]
撒古流
尋找部落的榮耀
1997　色鉛筆

1998年，於木雕培訓營指導學員雕刻技法的撒古流（左）。

[上圖]
撒古流　祖父樹　2015
鉛筆、紙
希望祢快長大，祢的腳根抓穩
生長的土地，不輕易的被洪水
帶走；希望祢的生命長長久
久，樹蔭茂密昌盛，因為祢將
來是保護孫子們的重要樑柱，
彰顯孫子們榮耀的門楣。

[右頁圖]
撒古流　百步蛇的老朋友
1993　色鉛筆

# ▊「菁英回流」、文化扎根

　　1993年，撒古流提出第一波的部落有教室運動，稱為「菁英回流」。他鎖定的目標群體是年輕人，把年輕人留在原鄉，非常關鍵。撒古流舉例：「如果只有1%的年輕人留在原鄉，這些可能是中輟生、可

1997年，於臺灣原住民文化園區推動文化扎根運動，舉行「部落有教室」理念展。

能是家庭有問題的小孩；而幾乎99％在所謂的主流社會（平地）謀生或求學的年輕人，很多是菁英分子。你可以想像一個部落如果只剩下一個人，部落的事物如何推動。」

但是，如何把人留住？撒古流提出的對策之一是自己的成功經驗——文化經濟。「1970至1980年代，留在部落雕刻的這種人是被瞧不起的。」撒古流回憶剛開始投入工藝產業不被看好的環境氛圍。當時，族人認為應該要到田裡工作、去平地工廠賺錢，才會有收入；所以，撒古流以雕刻、繪畫起步的時候，所受到的壓力很大。後來，族人才發現原來雕刻也可以維生；而跟著撒古流一起學習與工作的孩子們，在接受了訓練後，也獨立成立了自己的工作室，生產產品並改善家庭生活，更讓族人為之改觀。到目前為止，留在部落的年輕人有許多就是擁有手藝的。

以藝術工作在自己的原鄉立足後，撒古流也希望將他的理念，從原鄉拓展至整個原住民社會的文化與教育運動。1994年4月，文建會舉辦的「原住民文化會議」於臺灣山地文化園區召開，幾位原住民菁英宣讀〈原住民文化出草宣言〉；撒古流以流利的排灣母語以及詩意的「芒果樹」比喻，展現了「部落有教室」的理念：

原住民文化像芒果一樣，成熟了會掉在地上，變成泥土滋養果樹，再生出芒果，文化像自然生命生生不息。但是，通常漢人在看到這

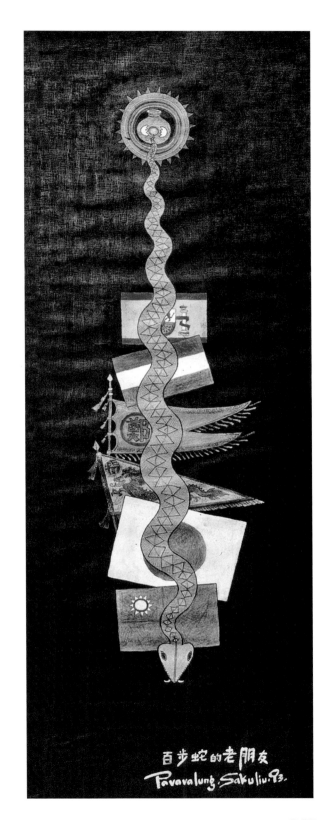

百步蛇的老朋友
Pavavalung. Sakuliu. 93.

[右頁圖]
1997年，撒古流設計之「部落有教室：達瓦蘭文化扎根運動」特展刊物封面。

粒芒果時，想到的是如何用塑膠膜包起來，可以放在櫥窗中，保存的久一點，讓別人來參觀。

以上這段話，轉引自1994年蔣斌介紹撒古流所寫的〈種芒果的人〉。撒古流以「芒果樹」比喻文化的生命動態，挑戰了長期以來原住民文化多著重在保存、卻忽略活化的觀念，獲得許多的共鳴與引用。在該場會議中，時任總統李登輝以「原住民」稱呼取代過往的「山胞」；之後（1995年）「原住民姓名條例」通過，撒古流才將一雙兒女以母語名報戶口，他們都沒有漢名。

1994年，撒古流參與三地門鄉公所硬體空間改造時，同時提出的

撒古流藉由插圖介紹以芋頭為主要材料的各式料理，推廣排灣族的飲食文化。

88

一套軟體計畫〈屏東縣三地門鄉排灣、魯凱民族文化學園計畫書〉；撒古流還設計了排灣族民族文化學園的「校徽」，以象徵創造的紋手，以及孕育文化的陶壺圖像，象徵「從文化中再創造文化」。後來，本來只是針對排灣族與魯凱族的「文化學園」，進一步拓展為可供所有原住民參照的「部落有教室」，這個「校徽」也成為推動「部落有教室」的主視覺。「部落原本就是教室，我在部落裡學習一切。」撒古流使用「教室」這個大家較能理解的現代學習空間，連結到學習部落文化的概念。

[本頁圖]
1992-1993年，撒古流以生動活潑的插圖搭配文字，繪製「部落有教室」系列作品，解釋排灣族的傳統文化。

91

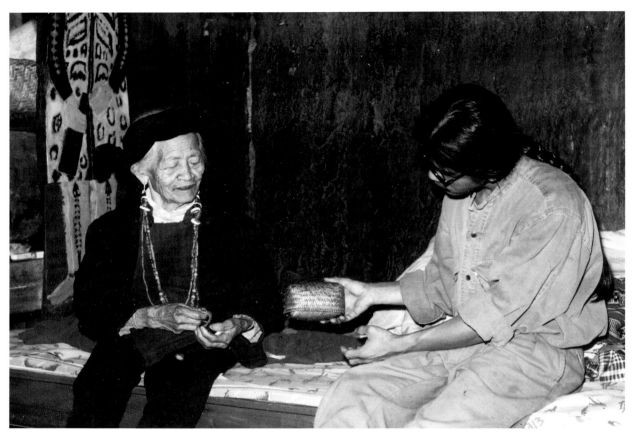

1990年，撒古流（右）
到屏東來義部落拜訪老朋
友Sa tjuku。

# ▌「老人是一本書」、記憶開挖工程

　　撒古流擅長透過比喻，連結傳統與現代，除了以「教室」比喻部
落的學習空間，他也用「一本書」，賦予部落老人在現代的形象，生動
且容易了解。部落教室需要教材，而對於無文字的民族來說，這些教
材（知識與智慧）都還深埋在長者的記憶裡。所以，撒古流又提出了一
個可以和現代社會溝通的語言——「老人是一本書」。

　　撒古流先解釋了排灣族人的學習模式——祖父母帶孫子。在過去的
排灣族社會裡，文化教育的責任主要是落在祖父母們的身上，由祖父母
們將傳統的知識與文化傳授給子孫輩。因為祖父母們在人生的歷練上，
尤其人與自然、山林河川的知識，以及部落倫理道德與價值觀都非常的

撒古流　祖父與我　1997
色鉛筆、紙
部落原本是隔代教養。

豐富。而中生代的父親輩，則是負責在外勞動生產，提供家庭生活所需，使傳統文化能順利的傳承下去。

　　撒古流的手繪圖〈祖父與我〉，以傳統盛裝的祖父與戴墨鏡的青年對比，象徵文化傳承意義，以及自我期許排灣族年輕人負起傳承的時代責任。這件作品回應了他所重視的「老人是一本書」。

　　或許很多人都知道長者承載著智慧，但問題是，長者腦海裡曾被外力試圖抹除與封鎖的記憶，如何被再度開啟並傳遞？撒古流是開挖長者記憶的實踐者，他非常喜愛親近祖父輩，每位長者都有不同的知識領域，天文、地理、宗教、器物、藥草、哲學、音樂吟唱、語言、科學、建築及工藝技藝等，不勝枚舉。例如撒古流非常敬重的一位大社部落耆

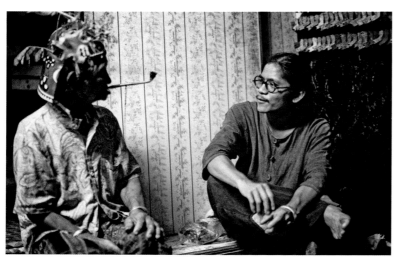

[左圖]
1996年，撒古流（右）與大社部落耆老甘富才聊天。（王言度Cudjuy・Pahaulan提供）

[右圖]
大舅公潘阿二，是撒古流祖父之外部落另一位雕刻師，與沈秋大、力大古同期，日本時代在高雄州接受木雕培訓，1976年攝於三地門。

老甘富才（Rusacemecemel），指「藥中之藥」之人，漢語的意思是專業獵人。他就是一本自然科學書，精通自然界食物鏈、氣象學、動植物學等與自然互動相處的倫理。

撒古流回憶：「那個年代要有一個年輕人去找一個老人聊天，還喜歡聽這種老掉牙的東西，對老人家來說是很興奮的事。因為，同化政策下（新生活運動）被改革的這些人，要丟棄自己的文化都來不及了，不太可能主動將傳統文化傳承給下一輩。所以，當我們這種人向老人討教的時候，會開啟他們想要說話的那分心。」

不過，「記憶開挖」不僅是隨興（鬆散）的聊聊天而已。經歷過和不同老人請教（而不是一位長者）的旁徵博引的學習過程，撒古流試圖簡化這個過程，並促進「記憶開挖」。他邀請具有類似專長的長者共處一室，透過公開討論，激發記憶湧現、集思廣益，甚至辯論與修正，使記憶在一種公共論壇的概念中不斷被討論。這種開放式的「記憶開挖」，讓長者自由發揮地說出許多故事；就像「會說話的爵士樂」（spoken jazz），一個人說了什麼，另一個人就接下去，甚至讓對話引導前往我們想像不到的地方。

在「記憶開挖」的公共論壇與過程中，需要有一位具有母語與文化

撒可努與他的木雕作品。（簡扶育攝，藝術家出版社提供）

素養的菁英主持全場，而撒古流就是此菁英的具體範例。年輕人將這些無論是有共識的或不同見解的記憶，記錄與圖繪在大面積的紙上；這種不同世代生命與經驗連結的價值，也是撒古流所珍視的。接下來，需要時間與機會把這些紀錄整理與製作成教材。

# 提攜後進、合作力量

在臺灣原住民族群意識的黑暗時代，在徬徨、迷惘、衝突與否定自己的時代，撒古流建立了一條重新珍視自己的希望之路。他的理念與行動引起廣泛的共鳴與迴響，例如，繼「部落有教室」之後，推動「獵人學校」的結拜兄弟排灣族作家亞榮隆・撒可努（1972-），即是受到撒古流深刻的影響。撒古流提攜與影響的後輩，在排灣族部落間形成一股凝

1998年順益臺灣原住民博物館「部落有教室」開幕展，撒古流（中）的結拜兄弟伐楚古（右）和么弟撒可努（左）來探班助陣。

聚的合作力量。

　　說到結拜兄弟，其實兩人中間本來有一位習慣以「國語」和撒古流交談的戴志強（撒可努的漢名）；當警察的戴志強與撒古流同樣喜愛工藝文化，受到撒古流的啟蒙被拉進更深的排灣族信仰裡，而後回歸身分成為排灣族人亞榮隆・撒可努（1972-）。對撒可努來說，撒古流是一位傾聽他人困難，並給於指引的人。撒古流讓撒可努了解到做人的基本素養——寬容與善待他人，重新認識了排灣族的工藝文化，並在生涯規畫的討論過程中，轉換跑道走向文學。撒古流引導菁英回流的理念是，不給後輩「魚」、也不給「釣竿」，而是體會釣魚的樂趣；讓年輕人覺得文化是很有意思與充滿樂趣的事情，他們才有熱情與毅力去實踐。

# ▋「思想雕塑」、溝通與傳遞

　　1994年到2006年，除了鍛鍊自己成為一位全方位的pulima，透過總體營造的生活美學，帶動族人參與部落文化；他同時也致力於「思想雕塑」，撒古流以藝術創作的詞彙「雕塑」，來比喻他想要雕塑的不僅只是視覺作品，而是人們的思想。他總是用一個標語，來引起人們對某件事或某種概念的重視。

1996年，由撒古流所策畫的「部落兒童陶藝與版畫聯展」，於達瓦蘭部落小學展出。

　　這個「思想雕塑」的媒材，不只是陶土、不只是木頭，而是各種社會媒介，包括紀錄片拍攝、研討會、會議（原住民文化會議、民族教育會議、教改會議等）、博物館展示，以及數不清的、非常密集的全臺各地演講。

　　每一種社會媒介，撒古流都視為重要的溝通與傳遞機會。例如，他重視紀錄片在溝通社會、改革社會的功能及其歷史價值。透過紀錄片讓更多人理解排灣人面臨外來政治、經濟與宗教的處境。多面向藝術工作室負責人李道明（1953-）與攝影師林建享曾以參與觀察的方式，記錄下1993年間撒古流及其家人的生活；1994年，《排灣人撒古流》紀錄片拍攝完成，正好有助於「部落有教室」理念的推動。1994年，導演林建享也透過撒古流的協助拍攝紀錄片《重現祖先的榮耀》，1999年出品的《末代頭目》，則是撒古流與導演李道明合導。

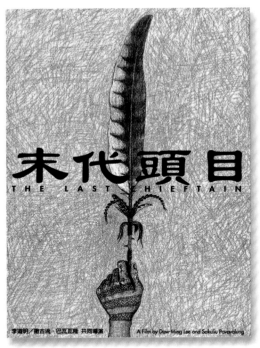

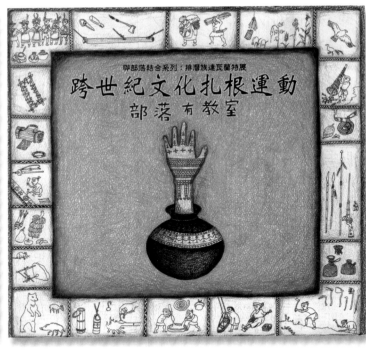

[左圖]
《末代頭目》電影形象圖。

[右圖]
1998年，撒古流設計之「跨世紀文化扎根運動——部落有教室」特展刊物封面。

撒古流（右）與李道明攝於大社老家門前。

博物館展示也是撒古流認為將其理念推展至社會大眾的重要管道。1998年分別於臺灣原住民文化園區與順益臺灣原住民博物館展出「跨世紀文化扎根運動——部落有教室特展」，並出版專書；2001年參與國立臺灣史前文化博物館的「照片會說話：三個鏡頭下的臺灣原住民」特展，其中一個「鏡頭」，便是撒古流於1980到1990年代所拍攝的以大社部落為主的生活變遷，撒古流的紀錄者角色受到重視。

撒古流在博物館提供傳統知識與文化變遷的面貌，在美術館希望提供觀念但也呈現排灣族的傳統知識。希望透過各種社會媒介，讓更多人認識排灣族文化、讓更多人理解原住民的文化處境，進而促進社會更多的參與甚至帶來改變。他是這樣的藝術家，是一位願意耗費大量時間心力與大眾溝通的藝術家。

撒古流（右方站立者）希望透過各種方式，讓更多人認識排灣族文化。圖為1996年於三地門工作室上課情形。

撒古流（左）與李道明（中）於老家大社採訪部落老人，錄製紀錄片《末代頭目》。

# 五、超越自己與敘說故事

我特別強調記憶、口述，

所以才從自己的光景記憶，去追溯部落的歷史轉變；

一筆一筆地勾勒出那源遠流長的記憶，從最模糊的記憶到最明顯的記憶，

透過光暈去渲染及找回……

—— 撒古流·巴瓦瓦隆

1990年代至2000年代初期，可說是壯年撒古流意氣風發的時期，逐漸享有盛譽。繼石廬之後，撒古流喜歡挑戰、探險的學習性格，再度表現在大型複合媒材的立體雕塑上。1990年代後期，則逐漸發展出以繪圖訴情感與說故事的作品。自2000年代初期，撒古流經歷了一段長時間的漂流；不同的漂流階段，創造了不同的作品系列，內斂地回顧了個人的生命記憶與經驗，包括鶯歌時期的「光」系列、淡水時期的「蝴蝶」系列，以及臺東都蘭落腳的「都蘭印象」。這幾個系列，以單純的鉛筆素描創作出極具視覺張力的作品。

[右頁圖] 撒古流1998年「用木頭寫歷史的民族」系列作品〈植物、動物、人的祖靈，年度一次的邀約——生命祭〉。
[下圖] 2009年，撒古流與都蘭海邊遍布橫躺的漂流木。

# ▌超越自己、追求細膩：
# 複合媒材立體雕塑

　　1990年代中期，撒古流與十幾位部落青年嘗試鐵雕創作，或結合其他金屬、木頭與石材的複合媒材創作。所取用的材料很多都是廢棄物，

[右頁上、中圖]

1996年，撒古流於「舞出藝術」創作營示範的鹿盤、螃蟹鐵雕創作小品。

[右頁下圖]

撒古流以金屬媒材創作的桌椅作品，生鏽的金屬表面將傳統的圖紋元素帶出獨特韻味。

傳承祖父焊接手藝的撒古流，將廢鐵等工藝材料組合成充滿童趣的創意作品，攝於1992年。（林建享提供）

例如廢棄零件齒輪、鍊條、輪胎的鋼圈。讓原本冰冷、髒污的工業材料，成了剛柔並濟的人文故事載體，或是充滿了童趣的生活用品。

火光併濺的工作環境，撒古流從小就不陌生；從小至高中都還看著具有打鐵專業技術的祖父鑄造、塑形與焊接部落生活用品。鐵雕創作的技術基礎，除了習自祖父，還有蔣斌在〈是pu-lima〉一文中所說的「水電工的黑手素養」。而鐵雕能夠在部落形成一股風潮，和部落許多青年都從事過「黑手」有關；這個新嘗試，也促使更多的勞工黑手成為藝文推手。

繼石廬之後，撒古流喜歡挑戰、探險的學習性格，再度表現在大型金屬或複合媒材作品上，代表作為〈文化的樑〉（P.105）與〈擺盪〉（P.106-107），兩件作品都有非常強烈的文化傳承意識與文化斷層的焦慮。1996年，進行三地門鄉公所的改造時，撒古流已開始嘗試青銅雕塑。在技術更加純熟後挑戰大型作品，撒古流單純的想法是：「因為我已經有能力去嘗試這麼大的案子，鐵雕與建築是要考驗我的極限。」

1998年他完成了大型鐵雕作品〈文化的樑〉。這件作品設置於臺東縣，布農文教基金會創立的「布農

部落」園區入口；因撒古流協助布農族白光勝牧師規畫「布農部落」的機緣，也是因當時園區引入原住民當代藝術作品，以及藝術家駐園創作的理念。

這件作品表現祖孫兩人扛著一根大樑往前行走。屋樑是支撐房屋的重要結構，屋樑若不堅固，房屋也就容易倒塌；撒古流以一根大樑象徵長者與子孫之間的文化傳承。大樑上的一邊是布農族小米耕作年曆，象徵布農族文化；另一邊則是以日文字、中文字、注音符號及英文字母等，象徵原住民文化歷經不同政權統治與文化變遷，同時表達文化斷層的憂慮。

另外，在挑戰巨型作品的結構與安全之外，同時可見撒古流追求細膩的技藝。〈文化的樑〉處處可見這種細膩，他將剛硬的鐵，塑形成柔軟的線條，包括祖父腰間繫刀繩的繩穗與肌肉的肌理等。

2002年，國立臺灣史前文化博物館委託撒古流創作的公共藝術〈擺盪〉，仍延續〈文化的樑〉的創作概念，不過形式上從具像轉為抽象表現。在傳統排灣族社會中，羽毛象徵榮耀、權力、美麗及勇敢等；

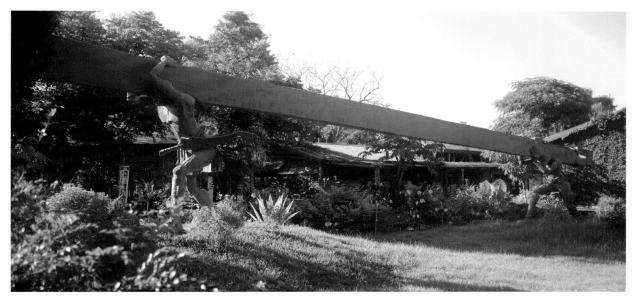

撒古流1996年的大型鋼雕公共藝術〈文化的樑〉。（本頁四圖，鄭桂英攝，盧梅芬提供）

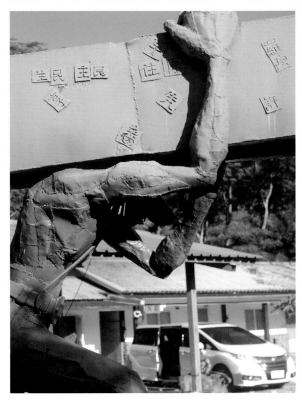

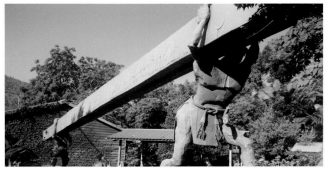

〈文化的樑〉局部。　　　　　　　　　　　　　　　　〈文化的樑〉局部。

[左頁上圖] 1993年於三地門撒古流工作室舉辦的複合媒材培訓，結合當時民歌餐廳、pub之重金屬流行風潮。
[左頁中圖] 撒古流　鹿朋友　複合媒材　1997　三地門地磨兒公園公共藝術
[左頁下圖]〈鹿朋友〉局部。

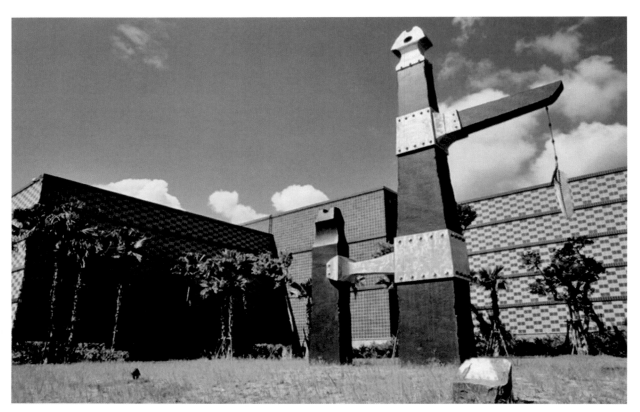

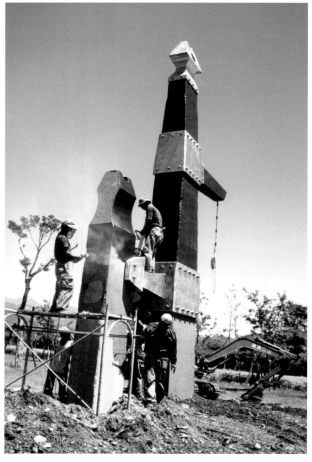

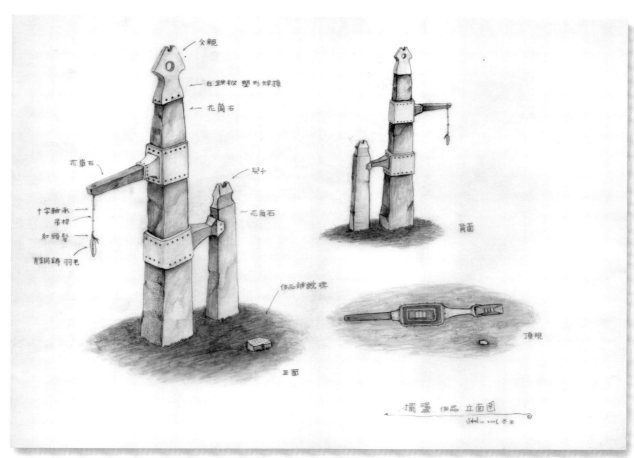

撒古流繪製的〈擺盪〉公共
藝術設計圖。

一個人若可以配戴羽毛，即顯示其高貴而獨特的身分。撒古流以一片青
銅打造的羽毛象徵傳統榮耀，將期許化身為代表父與子的立柱；父親的
手搭在孩子肩上，希望孩子長大後找到屬於自己的自信與尊嚴，將聖潔
尊貴的羽毛佩戴在頭上，而非在風中擺盪、垂掛的羽毛。〈擺盪〉是一
種警語，擔憂年輕人隨波逐流，擺盪在部落與都市之間、擺盪在傳統文
化與物質文明之間，找不到自己的定位與自信。

# ▌訴情感、說故事：
## 從符號、裝飾到敘事

　　撒古流將習自長者的知識，以圖誌與文字摘要的方式記錄在手稿
裡；將文化傳承的期望與文化斷層的憂慮寄託在大型作品中；而個人的

情感或故事，尤其是他和長者之間的深厚情誼，則比較是透過繪畫及攝影作品表達。而1990年代後期，他逐漸發展出以繪圖說故事或傳遞知識的作品，包括部落歷史故事或文化習俗。

「影響我的長者並不少，但是只能從我的繪畫裡去尋找有幾位不能被遺忘的。」撒古流說。撒古流透過繪畫，紀念部落長者對他的影響，有思想層面的、專業層面的，也有為人處事層面的，其中也有彼此相處的趣事。

〈沉默的祭司〉（P.110）是紀念撒古流的祭儀導師，排灣族古樓部落的大祭司卓太平。撒古流在第二次拜訪大祭司時，大祭司卻悶悶不樂的說：「下次來，可不可以帶著你的耳朵和你的心就好了。」原來大祭司擔心撒古流在和他聊天、訪談的過程中，過度依賴相機與錄音機這些現代科技，而無法用

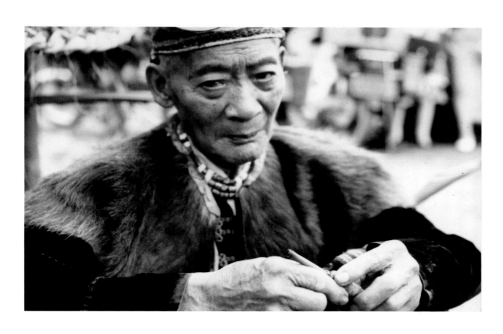

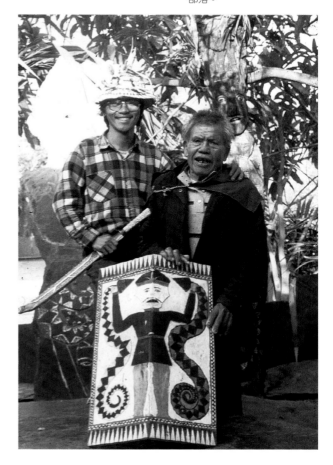

心聆聽與感受。自此之後，撒古流拜訪大祭
司從不帶錄音機；他將訪談時，大祭司想要
傳達的重點，反覆咀嚼、甚至身體力行後，
成為腦袋裡深刻的記憶。

　　撒古流這才開始重視傳統文化傳達與傳
遞的態度，即所謂的口述與記憶傳承，是需
要被鍛鍊的。就像跑步的人，每天訓練自己
的肌力與心肺；怎麼沒人重視感受與記憶能
力的鍛鍊？撒古流舉例，如何認識狩獵，不
能僅靠文字；具有狩獵專業者所口述的知識
與涵養，會讓學習者印象更深刻。而這個涵
養，不是歌頌偉大的獵人獵得了多少獵物，
而是他在獵場上如何養護好狩獵環境，讓獵
物打不完。

　　力大古（族名Ritjaku，割捨之意）是魯
凱族好茶部落著名的打鐵匠與雕刻師。他總

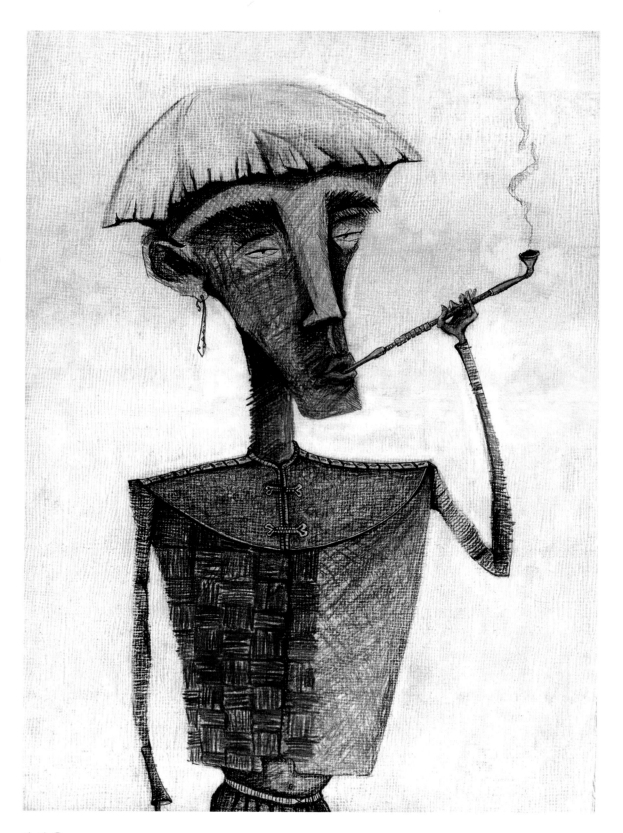

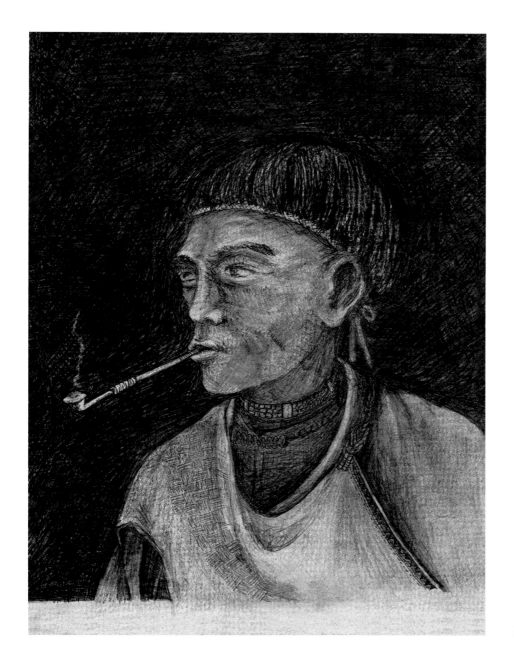

撒古流　哀傷的人　1995

是驕傲地戴上那頂有老鷹爪及百合花的皮帽，撒古流很欣賞、也想戴上那頂皮帽，但總是被力大古叨唸著還沒有資格。有次力大古卻看似大方地問：「孫子啊，你不是很想戴阿公的帽子嗎？你戴在頭上到戶外，讓我的帽子曬曬太陽。」原來，力大古的親戚過世，以不戴帽表示哀悼；而他正在哀傷而缺少陽剛之氣，所以也不配佩戴那頂帽子。

[左頁圖]
撒古流　沉默的祭司　1995
色鉛筆

撒古流
世代獵不完的獵場　2009
讚美一個獵人獵了很多獵
物，是對他的嚴酷詛咒，
應該說：「你好偉大喔，
你養育的獵場世代獵不
完！」一代獵人亦要具備
這樣的涵養。

[右頁圖]
撒古流　點菸　1996
油畫

除了紀念祖父那一輩的文化涵養，撒古流也畫下了本應是最有文化自信的祖父輩，在現代化與同化政策環境下，卻成為落寞、甚至無知的過時之人。〈點菸〉這件作品，敘述了1970年代，電力首次進入部落，當第一盞燈泡在派出所前榕樹下點亮時，有許多人圍觀，老人家爭相點煙的情景與對話：「像雞蛋一樣大，又這麼亮，怎麼不能點菸？」

而對父母親這一輩的故事，則是敘說不同的個體在外來政權與宗教影響下，所產生的生命矛盾。〈殤〉（P.114上左圖）的故事主角是撒古流的母親，講述本是部落靈媒的母親，在改信外來宗教後的心靈矛盾與衝突。母親在嫁給父親後改信基督教，之後母親懷孕的兩個嬰孩接連夭折，自責地認為是祖靈對她的懲罰。喪子之痛在母親心中蒙上揮之不去的陰影，撒古流懂事以來，母親常會對他抱以歉意地訴說，如果你的大哥大姊沒有離

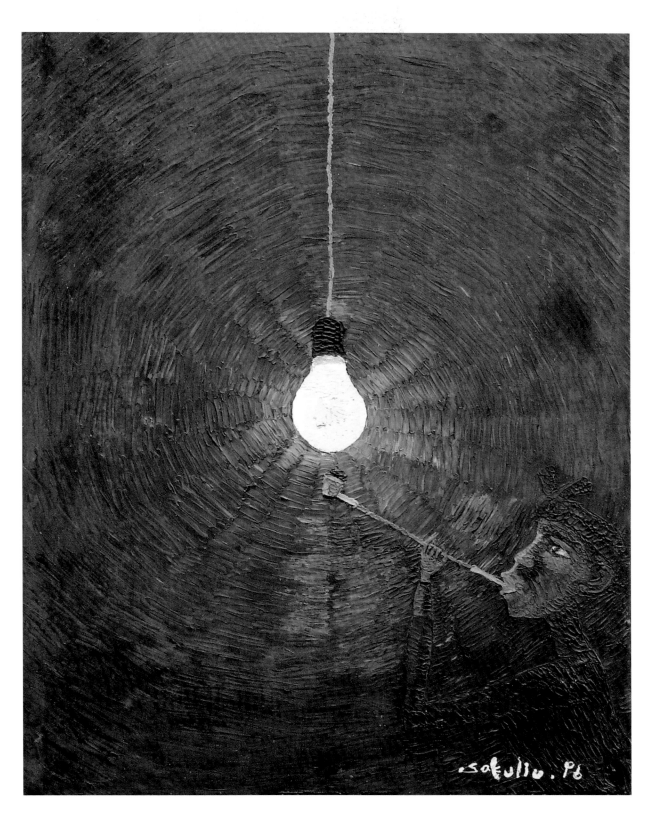

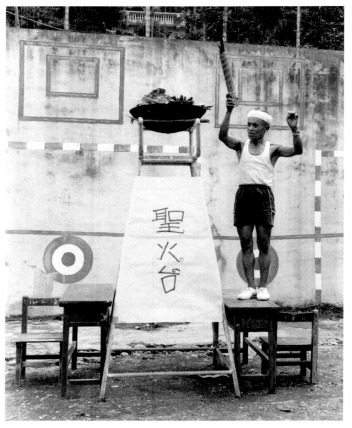

[上左圖] 撒古流　殤　1996　蠟筆、紙

[上右圖] 2006年，撒古流的母親與撒古流的畫。

[下圖] 有著堅忍生命力的文達兒，攝於1994年部落豐年節。

開，你就不用那麼辛苦地扛下家計；又常因為看到和早夭的孩子同年齡的孩子逐漸成長，而觸景傷情。

〈我的獨子——日本〉則是講述一位在部落容易被欺負、被瞧不起的長輩文達兒，以將兒子的名字取名為「日本」為榮。另外，這麼一位被瞧不起的人，卻有一般人沒有的特性——他以勤奮的跑步，希望爭取到一點榮譽。這位長輩後來成為部落的馬拉松選手，每有長跑必出賽；雖然沒有得名過，但他總是盡力的跑。後來因為他的運動精神，有次運動會授予他拿聖火的殊榮。撒古流同時以繪畫與影像記錄下這位能夠承受別人對自己的態度，特別具有生命韌性的長者。

1994年，撒古流以作品〈我的獨子——日本〉，描繪文達兒與他的獨子。

# 圖繪排灣族民俗文化

除了訴説身邊的故事，撒古流在這個時期也透過繪畫，講述排灣族的文化習俗活動；從陶壺上、雕刻上、石板上的象徵符號或裝飾圖紋，邁向文化敍事。例如「用木頭寫歷史的民族」系列，説明族人透過雕刻表達與傳遞訊息，因此歷史是刻在木頭上的；或敍述年度祭拜祖先的儀式，敬太陽、敬人類，以及敬動植物祖先的空間與活動。和訴諸情感的繪畫作品相較，敍説文化活動的繪畫作品發揮了撒古流特有的考據精神，鉅細靡遺地描繪文化細節。

最具代表性的作品之一是描繪排灣族傳統婚禮的〈男方下聘的五大禮數〉，包括「避邪——避邪禮」、「花環——榮譽禮」、「獵物——動物禮」、「農作——植物禮」，以及「迎親——主要聘禮」等。這個系列的作品人物神采生動，細膩地表現每一個人物的服飾、每一個聘禮的細節，以及每種儀式的動態，精采地呈現了古禮的華麗與隆重。這系列作品一直發展至2013年的〈鞦韆的歌〉作品中「抬新娘」的部分——傳統婚禮的最高潮（P.118）。

這件作品在2014年隨著中華航空遨遊國際。2014年3月，中華航空公司全球獨有的「臺灣部落行旅彩繪機」首度公開，邀請撒古流為機身繪製「婚慶」系列

117

① 

②

③

④

⑤

作品，包含機身右側的下聘，以及機身左側的抬新娘與盪鞦韆，並加上「MASALU！TAIWAN」字樣，以排灣語表達「謝謝來臺灣」之意。

# ▌少了色彩、故事依然精彩：
## 光的記憶與張力

2002至2003年年間，因人生低落，撒古流漂泊至鶯歌，停駐了約半年。因為經濟拮据，落腳至一個曾鬧鬼、沒人敢住的垃圾回收場，撒古流至今回想起來仍覺不可思議。北臺灣的濕冷冬天，回收場旁的臭水溝，「還有什麼比火更溫暖呢！」撒古流説。冬日的暗角，勾起了撒古流記憶深處對於火的美好回憶——光亮與溫暖；連帶被喚起的記憶是，電力進入部落所帶來的光的經驗的改變。他開始以繪畫，娓娓道出這條流經童年與青春的記憶之河——「光」系列。

撒古流對火與電有深刻的感觸。撒古流在其著作《祖靈的居所》中回憶與敍述偏遠的家鄉與電力的相遇。撒古流出生的達瓦蘭部落，與平地隔著幾座山，有一段相當遠的距離。當時到部落只有羊腸小徑，有些路段還必須連走帶爬的前行，族人稱之為「山羊路」。因為山遙路險，空間的阻隔，撒古流國中畢業時，部落才有電力供應，也是第一臺大同牌電視機出現的時候。

火與電，分別隱喻了傳統，以及傳統與現代相遇。撒古流透過火光照亮了我們的視角，讓我們看見了族人在黑暗

中華航空「臺灣部落行旅彩繪機」宣傳海報。

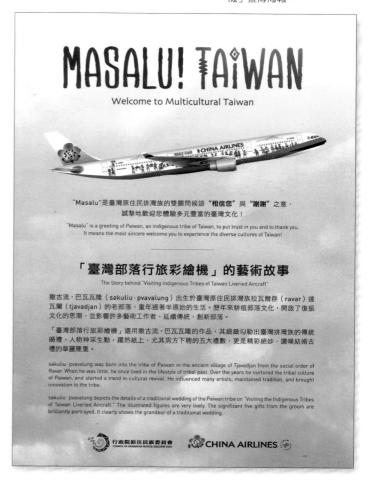

[左圖]
撒古流　五點陽光　2002
鉛筆、紙
扣下板機前，腦袋只記得三件
事：年幼的不打、懷孕的不
打、身邊有帶小孩的不打。

[右圖]
撒古流　自畫像　2008
色鉛筆、紙
心中確定鍋蓋頭（原住民的一
號髮型）最好攜帶，少了負
擔。

的大自然裡、光源環繞下的各種生活技能、活動與相互扶持，例如〈夜間捕魚〉、〈鑽木取火〉（P.122上圖），結束一天勞動後的回家路程〈回家——渡河的腳踏石〉（P.122下圖），以及回家後，家屋火堆旁的故事時間。

　　火光的記憶是溫暖與安全的。而對於電及其所帶來的光，則是一段矛盾的記憶。〈會說話的箱子——看電視一枝木柴一個地瓜〉（2003，P.124上圖）描述在1970年代，撒古流的父親是部落裡第一位擁有電視機的人，部落裡的人稱它為「會說話的箱子」，敍述在現代化的過程中，族人以對世界的既有認識來想像這個從未見過的新事物所產生的怪誕現象；也描繪出傳統的以物易物方式，例如以木柴或地瓜等來交換看「箱子」的面貌。〈雜貨店——不再是以物易物時代〉（2003，P.124下圖）也是同系列的作品，強調的是以物易物的價值觀與現代貨幣進入部落的衝擊或矛盾。

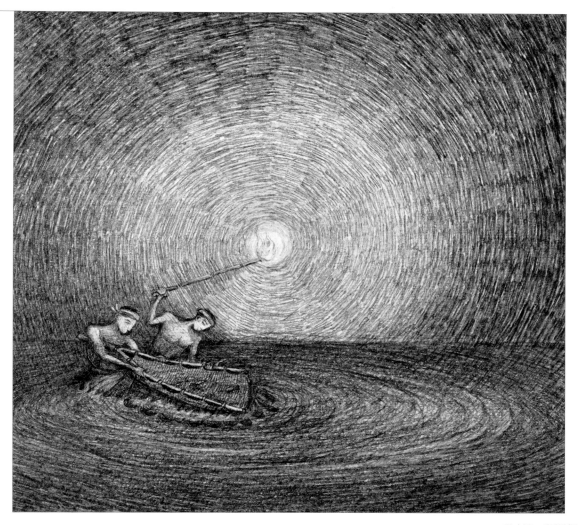

撒古流　夜間捕魚　2003
鉛筆、紙　16.5×16.5cm
高雄市立美術館典藏
火光照在水面上，連魚蝦
都會好奇地靠過來。

　　另外，技法背後也有故事。漂泊不定、住處空間的限制以及經濟因
素，使得撒古流不容易攜帶太多或大型機具，隨手可得的就是畫紙與鉛
筆，讓他專注於紙上的一方空間，專注於鉛筆的黑白世界。早於1990年
代後期的鉛筆繪畫作品〈我的母親〉（1998），已出現的規律、細膩的短
筆觸，在這段沉寂的日子中、在「光」系列中，發展成更為成熟的個人
創作語彙。撒古流自己形容這種語彙：「就像古老的技藝刺繡，一點一
線而成面。」

　　沒有以往的色彩，卻輕易地抓住觀者的眼光，除了有趣的題材（情
節）與張力十足的構圖，更在於這個由細膩的短筆觸所創造出來的光影
空間。以同心圓的方式，利用線條的粗細與密度，一筆線條緊接著一
筆線條的向外層疊累積，創造出光的亮度層次，被光環繞的空間緩緩浮

撒古流　回家──森林路上
2003　鉛筆、紙　13.5×26.5cm
高雄市立美術館典藏
照路者持火的任務，需要長時間的練
習，方可照明每一步的路。

[左頁上圖]
撒古流　鑽木取火　2003
鉛筆、紙　16.5×19cm
高雄市立美術館典藏

[左頁下圖]
撒古流　回家──渡河的腳踏石
2003　鉛筆、紙　16.5×28.5cm
高雄市立美術館典藏

撒古流　故事時間　2003
鉛筆、紙　16.5×14.5cm
高雄市立美術館典藏
孫子們總是等待入夜時分，就著灶裡
炊食剩餘的火光，聽祖父母的一百零
一個故事。

撒古流　點燈
2003　鉛筆、紙
22.5×16cm
高雄市立美術館典藏
大鍋飯年代，用膳時
家人圍坐的圓圈大
小，代表了家庭人丁
的多寡。

撒古流
會說話的箱子——
看電視一枝木柴一個
地瓜
2003　鉛筆、紙
17.5×21cm
高雄市立美術館典藏

撒古流
雜貨店——不再
是以物易物時代
2003　鉛筆、紙
15×22.5cm
高雄市立美術館典藏

撒古流2008年的鉛筆素描作
品〈都蘭印象——龍哥時間〉

現；從中心到邊緣、從光亮到黑暗，讓我們看清楚光源的活動，也引導
出黑暗是無邊無際想像。

# 符號圖像、生命故事：
## 「蝴蝶」系列與「都蘭印象」

　　撒古流密集畫「光」系列的時間不到一年。隔年搬到淡水（2003-
2005），撒古流也透過新的畫作為鶯歌時期畫下句點；不過，「光」系
列風格的作品在此之後又陸續開始，現實生活與神話故事都有，前者
如〈都蘭印象〉（2006）、〈隔壁家的木柴〉（2015），後者如〈月亮的眼
淚〉神話故事。

[右頁三圖]
撒古流　「蝴蝶」系列
2004　鉛筆、紙

2003年，撒古流從鶯歌的垃圾回收場搬到風景秀麗的淡水，當時住處前有許多櫻花，旁邊有一條乾淨、有魚蝦的溪流。淡水時期，他展開了新的系列——「蝴蝶」系列，是對自己生命再起飛的期許，如撒古流所說：「因為我不能在所謂沒有光的日子裡繼續度過，我必須要飛。」「蝴蝶」系列是撒古流累積多年的田調紀錄，以及圖像記憶成果，尚未正式發表；一幅幅的蝴蝶有著撒古流對傳統符號或圖像細節的考究，也注入了個人的奇幻創意，是讓觀者想像力奔放的視覺饗宴。

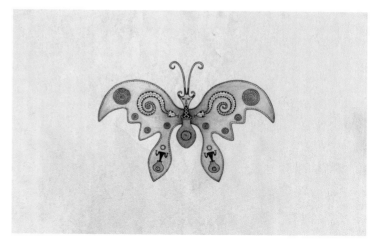

「蝴蝶」系列一路畫到撒古流漂流的下一站——都蘭，以及現在。2005年至2009年這段期間，撒古流落腳到位於都蘭部落內的新東糖廠，2006年正式租賃都蘭糖場倉庫做為工作室。撒古流也透過鉛筆素描留下了當時的生活經驗與情感，即「都蘭印象」系列，延續了「光」系列的畫風。撒古流畫下了都蘭糖廠咖啡館夜晚時分歌手駐唱的「龍哥時間」，以及咖啡館中影響他的創作者，有作家、藝術家、音樂創作者，也有藝術產業工

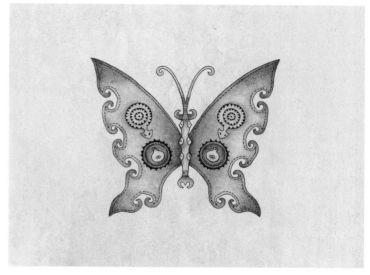

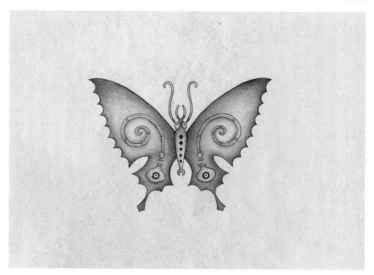

撒古流2008年的鉛筆素描作品〈都蘭印象──老屁股〉。

撒古流結合石板、金屬的都蘭工作室大門,別具新意。

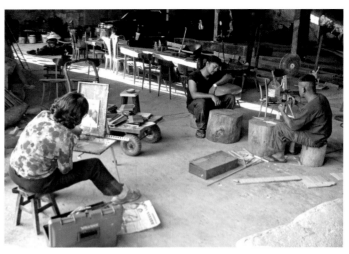

撒古流(右)的都蘭四號倉庫工作室,是與好友閒聚、找靈感的空間。

撒古流　柴燒都蘭陶　2008　陶、金屬、漂流木、沙子
新東糖廠大廣場

2008年，撒古流創作的「都蘭陶」系列作品。

2008年，撒古流於都蘭工作室時期所創作的陶壺作品。

作者。咖啡館、小房子、啤酒、音樂、隨音樂搖擺的身體及多元樣貌的創作者，是撒古流心中的「都蘭調調」。

而撒古流也以「都蘭陶」系列回敬與紀念他在都蘭的友誼與生命經驗，在都蘭糖廠工作室創作了一批陶壺，並在糖廠廣場以柴燒的方式燒製。另外，對不那麼熟習海洋的排灣族人來說，他逗趣地將太平洋的魚類區分為〈都蘭海邊的魚——比較不凶的〉和〈都蘭海灣的魚——比較凶的〉；在撒古流的創作生涯中，其實也擅長於創作這類逗趣的作品，例如陶土做的臉譜。

[上圖]
撒古流為都蘭工作室所繪的門板設計圖。

[中圖]
撒古流　都蘭海灣的魚——比較不凶的　2007
鉛筆、紙

[下圖]
撒古流　都蘭海灣的魚——比較凶的　2007
鉛筆、紙
進駐都蘭海邊小小的部落，因靠海的關係，生命中多了很多魚。都蘭海邊的魚比較溫柔，都蘭美麗灣的魚比較「凶」。

[左頁上圖]
2008年，「都蘭三人聯展」的燃菸引靈儀式，由（左起）藝術家豆豆、歌手達卡鬧、老頭目沈太木、新任頭目、藝術家答艾、撒古流共同主祭。

[左頁下圖]
逗趣的陶土臉譜作品，呈現撒古流內心幽默的一面。

# 六、促進社會溝通的翻譯者與敘事者

進入　文化的那扇門　母語　是唯一的鑰匙

如果　我懂得鳥的語言　我一定熟知鳥的世界

——撒古流・巴瓦瓦隆

一個沒有文字的民族，是如何在一個有文字的民族中去熬過、去度過。像我們這類有記憶與經驗的人，對於沒有記憶與經驗的人是有責任的。

——撒古流・巴瓦瓦隆

剛投入藝術與文化工作時，撒古流自許為「pulima」，意為「從手」，指什麼都能做的人；投入「部落有教室」時期，自許為「puqulu」，意為「從腦」，指有思考能力之人；現在的他正朝著做為一位「puvarung」而努力，意為「從心」，指具有慧心的人。撒古流不僅精通熟練自己的語言，2000年代中期後，他將鍛鍊與駕馭中文的能力視為這個階段的新挑戰。透過更有素養的排灣族語能力、更扎實地研究能力、更精進的圖繪敘事能力，以及中文翻譯能力，書寫排灣族知識與哲學體系。

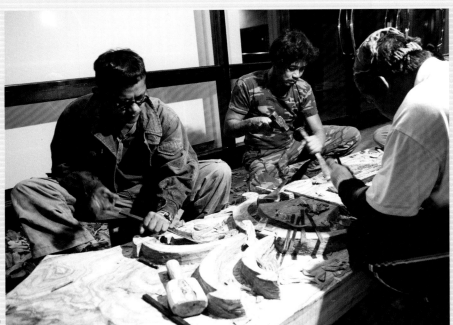

[右頁圖]
2015年，高雄市立美術館「邊界續譜：光的記憶——撒古流個展」展場一景。（高雄市立美術館提供）

2009年，「祖靈的居所」於國立臺灣科學博物館展出前夕，撒古流與團隊趕製展間的木雕作品。

撒古流　神話傳說──
嫁給百步蛇　2007
鉛筆、紙

# █ 從記錄、分類到知識體系：
# 中文的鍛鍊與知識圖像書

　　在都蘭安頓下來後，重回大型工作室的撒古流，除了又開始回到製陶與大型創作；更進一步著手進行淡水時期就開始醞釀的排灣族知識體系的翻譯、書寫與圖繪，他稱之為「祖先的名字」或「我們的名字」。

　　撒古流企圖把排灣族的各種「名字」及其背後蘊含的深厚知識或智慧，書寫或圖繪下來；包括仍在使用，甚至已被許多人遺忘的冷僻字。他舉例：「漢人說『動物』指的是會動的生物，但排灣族語稱動物為『qemuzimuzip』，意思是『世世代代哺育我們的』」，詞彙的定義或意涵，反映了不同民族的價值觀與哲學觀。

　　他也用「末梢」來比喻這些「名字」是排灣族知識及哲學思惟的具體表現。我們常聽到原住民的生態智慧或生活哲學等語，但聽來總覺空泛；究竟這個智慧與哲學是什麼？撒古流認為必須把哲學思惟的「末梢」寫清楚。

　　這個知識體系和他三十幾歲時所提出的「部落教室」理念是一以貫之的，他說：「部落教室一定要有一個知識系統去教，知識系統如果不

存在，那我們教什麼。」而他認為有系統的呈現知識體系的書籍太少。由於撒古流多年累積的資料庫龐大，他同時進行不同主題的書寫，有些主題已醞釀了十幾年，而他完成的第一本以知識體系概念書寫的書《祖靈的居所》（2006，P.136下圖），便是從他起步的重要成就——陶文化開始。當我們以為撒古流已在1990年代完成「失落陶壺」的重建，對撒古流來說，其實是一個未完成式。

　　雖然早於1990年代初期，撒古流就意識到出版的重要性，基礎知識專書《山地陶》與《排灣族的裝飾藝術》，以及推動「部落有教室」

撒古流　牛的錯　2018
鉛筆、紙
兒時記憶，父親墾了大片的水田，因此養了好多牛幫忙犁田，而孩子們也沒閒過……放牛。

撒古流　山上小孩系列──
砍柴　2016　鉛筆、紙
砍柴、挑水、照顧年幼的弟
妹，是身為家中老大永遠不
變的工作。

撒古流所著之《祖靈的居所》
封面書影，榮獲第38屆金鼎
獎「優良出版品推薦」。

理念的《跨世紀文化扎根運動》，已分別於1990、1993、1998年出版。但是，撒古流認為《祖靈的居所》，才是繼《部落教室》之後第一次嘗試的書寫；這個階段的書寫和之前的不同，在於更進步的排灣族語能力、更扎實的研究能力、更精進的圖繪敍事能力，以及最大的不同——中文翻譯能力的鍛鍊。他將駕馭中文的能力視為這個階段的新挑戰。

對於排灣族知識的吸收（採集、整理、歸納、考據與記錄等），撒古流從未中斷。數不清的資料與圖稿持續累積、腦海中的記憶與經驗也愈來愈龐大，他意識到知識的吸收已處於「爆滿」狀態，需要釋放；撒古流試圖重組出一個條理更為分明的思考與書寫架構，來呈現各種事物是相連結的知識體系。

例如，陶壺這個主題連結了許多知識，撒古流利用敍事畫呈現古陶壺由來的神話故事，同時輔以詳盡的中文解說，以說故事為主軸，並適時加入考據的注

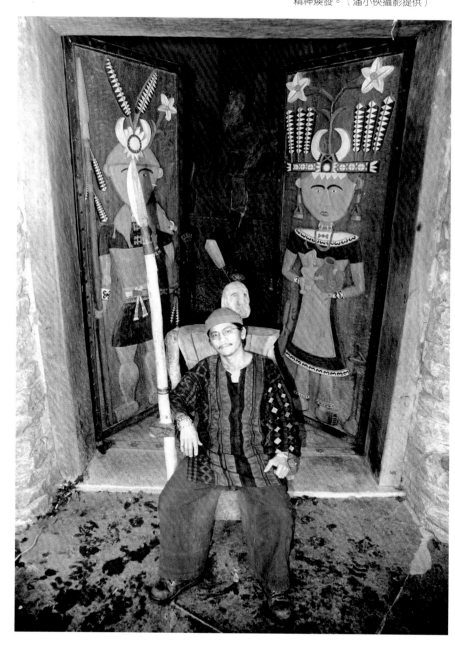

撒古流坐在自己刻製的木雕坐椅上，身後映襯著排灣族的傳統圖紋門板，精神煥發。（潘小俠攝影提供）

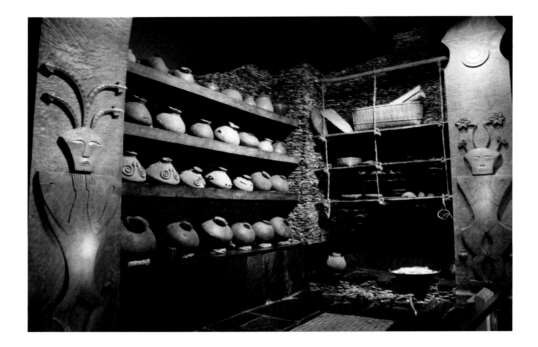

2009年科博館「祖靈的居所」展場一景,首次嘗試將博物館典藏的古文物和現代裝置石板屋結合,還原古陶壺祖靈原本熟悉的空間。

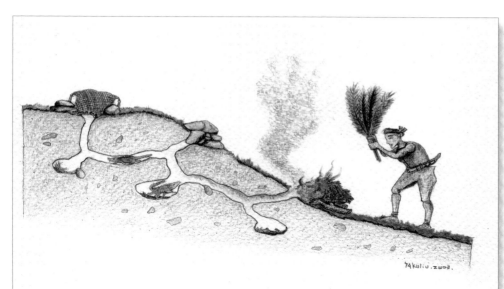

◉ si dekepan tai qipuqipu a qemuzimuzip
  獵取地洞內的動物

• pecunguin na pitua kinaliyan na buang sa paizen tua
  valeval pasatalad tua buang a cevul
  在洞口起火，並用棕梠葉扇去，使煙進入洞內

• a buanga zuma lupeten tua qacilai
  其它的洞口用石頭堵住

• putezain ta sipakazua buang pinu qeceng tua kavikavican
  pina:kalava tu tedekep
  留一個出口 將網袋（背袋）佈同好，等待跑蟲的動物

釋；之後，再將所謂的「末梢」，即古陶壺不同的名字，以圖誌、影像與文字（母語、中文並陳）來介紹名字背後的社會意義。2009年於國立自然科學博物館展出的「祖靈的居所」特展，撒古流重建石板家屋、陳列古陶壺，並搭配圖文解說，就是《祖靈的居所》這本書的立體化呈現。

　　1990年代後期，撒古流就已發展出敘事畫來描繪不容易透過文字表達的部分；透過圖像，讓許多複雜的知識內容可以更容易的被領略。而這個階段他深刻地體認到，原來沒有文字的民族，既然生活在這個文字世界中，仍必

2003年，撒古流繪製「火的知識」系列作品，以手繪插圖加上中文、母語文字，說明排灣族傳統文化中火的妙用。

[左圖]
獵取地洞中的動物。

[左頁上左圖]
製作吹箭的方法。

[左頁上右圖]
製造木桶的方法。

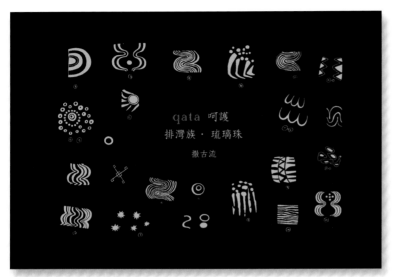

qata 呵護
排灣族‧琉璃珠
撒古流

撒古流的新著《Qata 呵護
——排灣族‧琉璃珠》封面
設計。

須用文字保存與傳遞文化，也就是將母語翻譯為中文。撒古流深有感觸的說：「一個沒有文字的民族是如何在一個有文字的民族中，去熬過、去度過。」但撒古流依然積極正面，有著悲觀中的樂觀，學好中文才更能促進彼此的溝通。

然而，對於四十幾歲的撒古流來說，中文能力的學習與鍛鍊是一段艱難的跨越，撒古流說：「那時我要寫兩行字都很困難，更不要說一本；所以，花了很長的時間去研究中文的結構。」、「我總是以最疲憊的身體去寫下這些東西。」《祖靈的居所》是撒古流第一次書寫大量的中文字，雖歷經了一段難產過程，但於2014年獲得第38屆金鼎獎「優良出版品推薦」的肯定。長久以來，撒古流不斷地成為許多研究者的報導人或翻譯者，提供並分享自己所知與所感；而今，他自己就是研究者與作者。

# ▍詩意的翻譯：<br>「行走於大地上的種子」

中文書寫能力增強後，撒古流更為急迫地督促自己把大量的記憶書寫出來（筆者拜訪他時，他拿出厚厚一疊手寫與手繪稿，是他現在正在進行、還待完成的書）。繼陶壺之後，撒古流著手書寫排灣族三寶的另一神聖之物——琉璃珠的哲學。陶壺是以人與祖靈為中心，保護人；琉璃珠則是呵護與守護自然界（河川、森林、種子），就像大地之母。

有感於目前對琉璃珠的解釋過於膚淺，甚至和琉璃珠的神聖意義格格不入，例如琉璃珠的由來是一個孔雀王子下凡希望迎娶頭目女兒所下

# 《琉璃珠的哲學》

不斷鍛鍊語言能力的撒古流，以優美、詩意的中文敘述，以及細緻的圖紋註解，為讀者介紹琉璃珠的意義，推廣排灣族的精神文化。

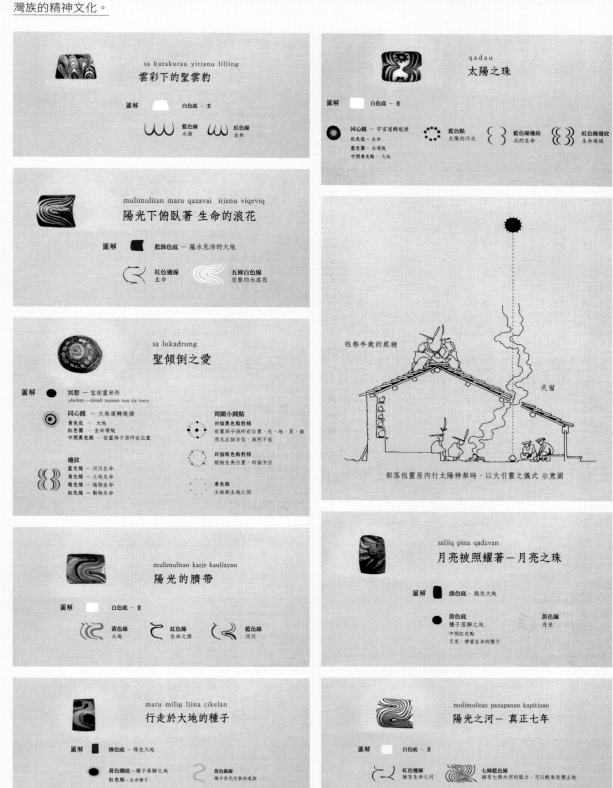

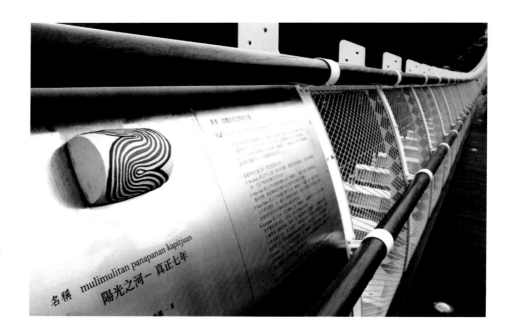

2015年，撒古流為三地門鄉的山川琉璃吊橋設計三十二件琉璃珠意象裝置，結合故事牌文字解說，轉譯部落的文化與智慧。

的聘禮；撒古流認為，必須讓大家認識琉璃珠之所以被排灣族視為聖物的原因，大家才會恍然大悟琉璃珠背後的深奧哲學。

這個哲學需要相當完備的知識基礎、優越的母語能力，以及中文素養才能表達貼切。撒古流先為琉璃珠的分類提出分類架構，包括「mulimulitan」（太陽系列琉璃珠）、「saljiq」（月亮系列琉璃珠）、「tjuatjuan」（星星系列琉璃珠）、「sevalitan」（祖靈之珠），以及「na matjatjuketjukez」（相互支撐）等，並以優美、詩意的中文翻譯介紹琉璃珠的意義。撒古流寫下：

「qata」，呵護之意，亦是現今俗稱的「琉璃珠」。

「ki qata」，依賴呵護之意，形容嬰孩需要被母親呵護與關愛，撫育成長。

排灣族人深信琉璃珠是vangalj nua nasi（生命的果實），sini pakavulj nua gadau tua kacalisiyan（太陽賜予斜坡民族的禮物）。

撒古流對於琉璃珠的介紹和我們以往從大眾媒體認識的大不相

同、意境相去甚遠。這些優美、詩意的翻譯，包括每顆珠子的名字（名稱），例如〈行走於大地的種子〉、〈陽光的臍帶〉、〈陽光下俯臥著生命的浪花〉、〈聖傾倒之愛〉，以及〈雲彩下的聖雲豹〉等，容易引發人們心中的想像力開始運作。（P.141左列）

他同樣透過繪圖，來呈現琉璃珠相互連結的知識體系。例如說明「太陽之珠」和「太陽神祭」的關係。排灣族的石板屋內最神聖的「天窗」，是天與地、祖靈與人間的通道；而這個建築中的「天窗」，也呈現在「太陽之珠」的圖紋中。

撒古流詳盡介紹每種琉璃珠系列與每顆琉璃珠名稱的意義，例如月亮系列之〈月亮被照耀著——月亮之珠〉（P.141右排3圖），象徵「呵護著宇宙生命的子宮」；過去部落事務分工，務農主要為女性的工作，尤其照顧作物及採集野生瓜果，因而稱之為「月事」。又例如太陽系列的〈陽

以青銅彩繪而成的琉璃珠意象裝置。（王言度Cudjuy・Pahaulan提供）

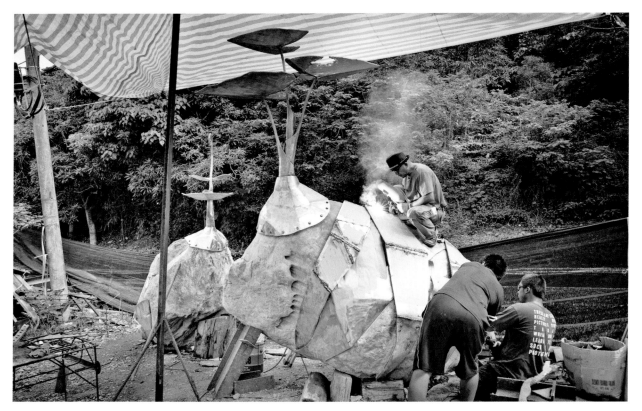

2015年，撒古流（戴帽者）與團隊正在焊製琉璃橋入口處結合蛇紋岩、白鐵烤漆融刻的裝置作品〈芋頭和番薯〉。（王言度Cudjuy・Pahaulan提供）

光之河——真正七年〉（P.141右下圖），象徵「改變山河之年的力量」；琉璃珠上兩邊的紅線是為生命線，中間七條藍色水紋，象徵七年來一次的颱風。另外，也有三條、五條或九條的藍色水紋，則分別象徵三年、五年或九年來一次的颱風。而線條的多寡也是颱風強弱之別。

如撒古流說：「排灣族物質文化精湛，尤其擅長於將物質文化升格為象徵與精神層面。」撒古流已鍛鍊自己為pulima，來重建排灣族的有形事物；而這個階段，他更希望透過中文翻譯，說明有形事物的無形觀念。

## ▎象徵與敘事並用

撒古流也將排灣族藝術擅長使用的象徵手法，應用於現代創作。

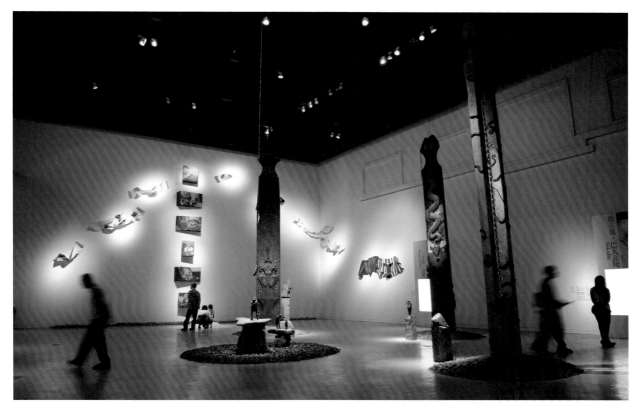

2009年在高雄市立美術館「蒲伏靈境：山海子民的追尋之路」展出的作品〈蒲伏靈境——心中的三座山〉，是象徵與敘說並用的代表作。

這件作品以三組排灣族木雕圖騰柱，以及相對應的立體人像雕塑為主架構，敘說現代貨幣、國家政權與外來宗教等三大外力對排灣族文化的深刻影響。而面對這「三座山」所帶來的歷史創傷或矛盾，撒古流期望透過「雨水」澆灌心靈並恢復文化生機，才有力量反省或善用這「三座山」。

第一座山（木雕圖騰柱）雕刻出一座祖靈像且其周圍布滿了鑲嵌入木雕的錢幣，名為〈披上錢幣的祖靈〉，以錢幣象徵現代貨幣對部落的影響與衝擊；再以相對應的〈鷹架上的獵人〉寫實雕刻，敘說現代經濟帶來的廣泛影響，即大量的原住民青年流浪至都市淪落為底層勞工。第二座是〈百步蛇的老朋友〉，以一條百步蛇穿過歷屆殖民者的國旗，

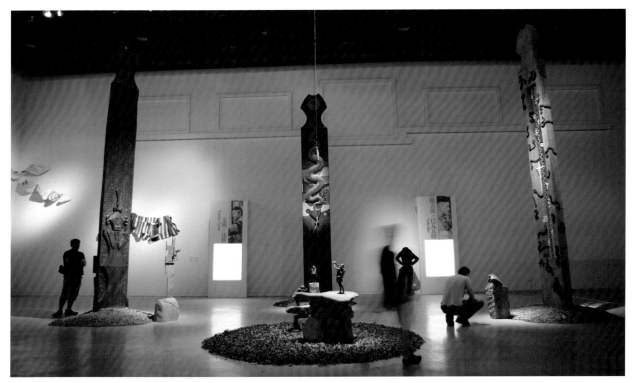

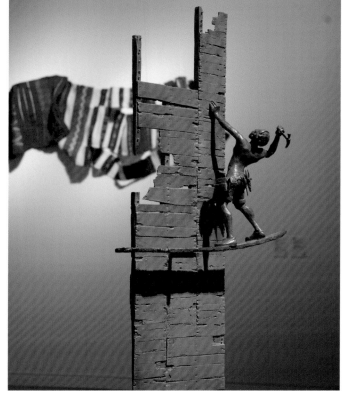

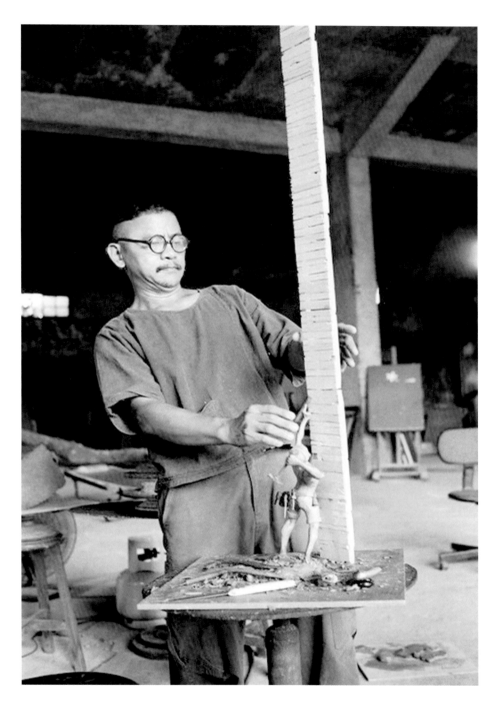

2008年，製作〈鷹架上的獵人〉中的撒古流。（王言度Cudjuy · Pahaulan提供）

象徵文化被更迭的政權剪斷，以及用「老朋友」一詞諷刺漫長的殖民歷程；再以相對應的〈登記第五號〉，微觀的敘說部落的領袖制度被國家選舉制度所取代。第三座〈信仰的枷鎖〉木雕柱與〈文化的毯子〉立體

雕塑，則分別象徵與敍述族人接受各種外來信仰，又惦記著祖靈信仰的心靈矛盾。

象徵與敍述、傳統文化與歷史敍事，依然可見之於2015年於高美館展出的「邊界續譜：光的記憶——撒古流個展」。撒古流透過2003年發展出來的「光的記憶」鉛筆繪畫，微觀的敍述現代化過程中的改變，有荒誕也有趣味。荒誕現實如部落老人想用燈泡點菸，趣味則如撒古流首次嘗試的動畫作品〈森林路上‧兔子〉（2015），描述撒古流頭戴電光牌安全帽，載著配電材料，騎著機車經過森林崎嶇山路與兔子相遇的經歷。

同時運用空間的安排，撒古流帶領觀眾以時間回溯的方式歷經部落的歷史變化。「部落外的樹蔭」空間，敍說部落邊界的大樹被充當電線杆、老人站在椅凳上用燈泡點菸的荒誕現實；石板屋的殘缺一角，留著鑲嵌滿現代錢幣的祖靈柱、屋頂的石板部分殘缺、已看不到與祖靈溝通的天窗；最終抵達石板屋室內一隅，仍完好的祖靈柱與陶壺架，象徵

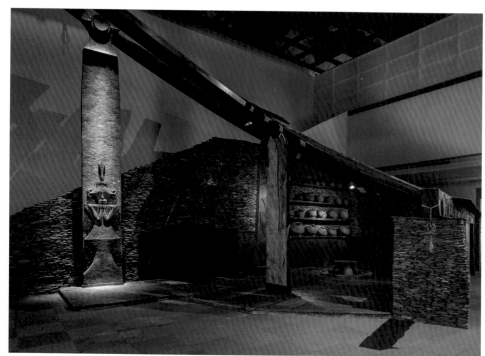

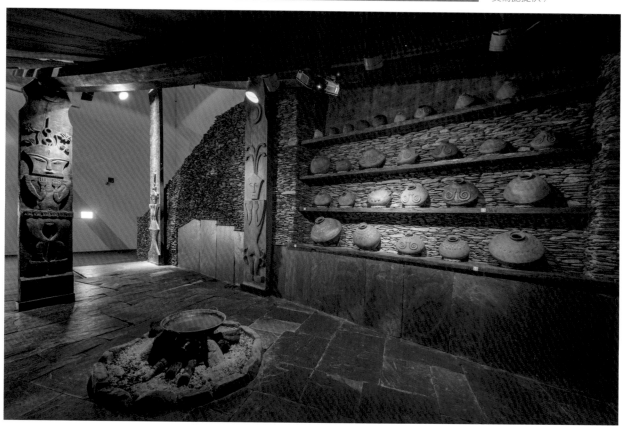

2015年於高雄市立美術館展出的「邊界續譜：光的記憶——撒古流個展」，展出撒古流2003年開始創作的「光的記憶」系列鉛筆素描作品。（高雄市立美術館提供）

尚未完成的巨型木雕作品〈百步蛇的老朋友〉。

「邊界續譜：光的記憶」展場一景。

「邊界續譜：光的記憶」展中的石板屋內裝置。（高雄市立美術館提供）

2015年，撒古流與父親合影
於「邊界續譜：光的記憶」展
覽現場。

撒古流　太陽的小孩　2017
青銅、白鐵　410×390cm
屏東車站一樓大廳公共藝術

撒古流心中堅固的排灣族文化。

　　這整套作品中的鉛筆繪畫、祖靈柱雕刻、石板屋搭建、一只只的陶壺，以及一個個圖像符號的繪製與解釋，正是撒古流自1980年代以來，鍛鍊自己成為一位全方位的pulima，以及敍事與書寫能力的集大成表現。

　　2017年完成的屏東火車站公共藝術〈太陽的小孩〉，最精采的部分是撒古流創作生涯以來，第一次呈現圖像符號的大集合，共計二百五十種。撒古流不僅呈現了排灣族驚人的圖像藝術，更書寫出每個圖像的知識與故事。肩上扛著孩子的父親，身旁手持竹蜻蜓逗弄小孩的母親，以及仰望主人的土狗；和樂的排灣族家人，腳踏在充滿文化符號的土地上，是撒古流嚮往的文化美景。

# 初衷不變：
# 永不停止的「部落有教室」

撒古流除了將創作當作一種社會媒介，進行文化復振；同時，也透過作品持續表達原住民族被殖民後，處於不同政權與多重環境的矛盾與處境。例如，現代經濟（貨幣）與傳統交換（以物易物）、基督教信仰與祖靈信仰，以及部落制度與國家制度等。撒古流在此矛盾中表達原住民族的殖民創傷，但也並非完全以二元對立式的觀點排除外來文化、僅突顯部落文化價值；而是，同時表達傳統文化價值，以及文化復振過程中的協商與調整態度。

當原住民的族群意識在1990年代逐漸走出黑暗時期，2010年代，撒古流依然在問：「我到底是誰？」，並反映在作品〈無從落地的雨水〉（2012，P.155上二圖）。這件作品描述部落耆老的智慧，如天上雨水般滋潤著土地；然而，隨著老人的年邁，這「無字天書」可能隨時凋零，雨水般的知識無從落地。撒古流透過乾枯龜裂的土地，表達如甘霖般的耆老記憶與智慧，因缺乏後繼者的深掘而「無從落地」；承載知識與哲學的圖紋，散落在龜裂土地上，以此表達文化傳承的斷裂危機。

正是這個「我到底是誰？」的危機意識，讓撒古流不斷地深掘，同時也深化了排灣族文化。耳提面命地不斷強調文化傳承與文化斷層，因為文化重建是不容易的，將排灣族轉譯為文字（母語與中文）的人才仍有限。

撒古流傾注畢生的努力倡導民族美感與教育，並不斷修正實踐方式。2009年八八風災後，大社部落成為危險不適居住地區，撒古流回到屏東擔任部落遷村重建委員會總召集人，雖然在遷村過程中出現各種矛盾與衝突，甚至是撒古流與大社部落村民間的信任危機，但撒古流的「部落有教室」初衷不變，希望在危機中求得轉機，再造理想部落。同年，部落教室的理念卻在屬於泰雅族的新竹司馬庫斯部落獲得實踐。

1996年，撒古流（左1）與7-11便利商店合辦「全國中小學石板文化營」，親自為學員解說排灣族的石板文化。

1998年，撒古流舉辦部落兒童陶藝訓練營。

2001年，撒古流舉辦「部落婦女創意刺繡培訓營」，鼓勵婦女創新刺繡紋樣。

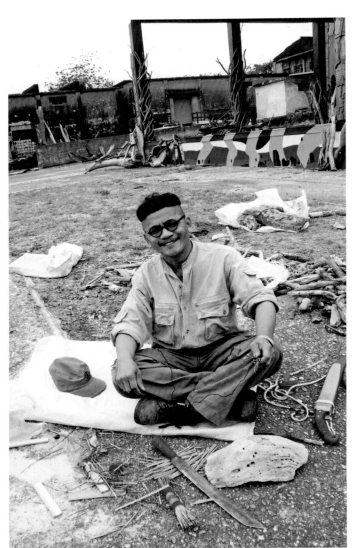

始終親力親為、堅持走自己的路的撒古流，2008年攝於都蘭糖廠柴燒都蘭陶現場。

[右頁上二圖]
撒古流
無從落地的雨水　2012
油土、素坯、雕塑、影像裝置
祖先雨水般的知識無從落地。（原住民族文化事業基金會提供）

[右頁下圖]
撒古流（左5）和司馬庫斯部落夥伴與部落教室模型合影。

　　永不停止的部落教室，新生命的教養，是讓智慧甘霖得以「落地」的重要力量；撒古流期望孩子未來也能夠成為傳承排灣族文化的中堅分子。

　　當我們還在用pulima盛讚這位藝術家時，2000年代中期，撒古流已自我期許做為一位排灣族價值觀下的puqulu與puvarung。當大部分的人把這位藝術家詮釋為美的釋放者，他同時也是一位建立龐大知識體系的研究者、促進社會溝通的翻譯家與記憶所繫的敘事者（說故事的人）；透過

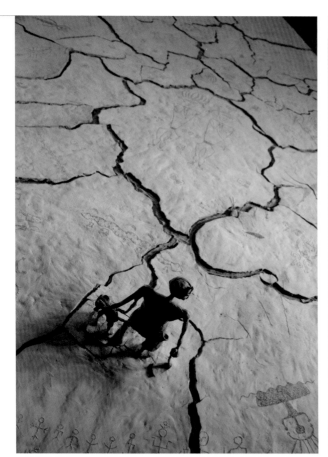

［上圖］
2000年，撒古流（前排右3）獲頒行政院文化建設委員會第4屆「促進原住民社會發展有功人員」。

［下圖］
2018年，撒古流（左3）獲頒第20屆「國家文藝獎」美術類得主，以一身亮麗的傳統服飾出席頒獎典禮。

生活美學、敘事與翻譯，讓更多不同族群的人更能理解「部落有教室」的理念，進而促進更多人參與，涓流成河，促進社會改變。不管外在環境如何變化、如何評論他，他一直在走排灣族的路，更是走自己的路。

▌感謝：本書承蒙撒古流‧巴瓦瓦隆先生授權圖片，王言度先生、林建享先生、潘小俠先生、簡扶育女士、蔣斌教授、高雄市立美術館、原住民族文化事業基金會、國立臺灣史前文化博物館，以及藝術家出版社等提供圖版及相關資料。

# 撒古流・巴瓦瓦隆生平年表 <span>（撒古流・巴瓦瓦隆提供，盧梅芬編輯整理）</span>

| | |
|---|---|
| 1960 | ・一歲。3月31日出生於屏東縣三地門鄉大社村（達瓦蘭部落）。 |
| 1965 | ・出生後至六歲，因改信基督教的末代靈媒母親，擔心孩子再度夭折，主要在基督教醫院與教會裡長大。 |
| 1966 | ・七歲。就讀大社國小。 |
| 1973 | ・十四歲。就讀瑪家國中。 |
| 1976 | ・十七歲。就讀內埔農工。 |
| 1977 | ・十八歲。高二時與人類學系碩士生蔣斌相遇。 |
| 1978 | ・十九歲。自內埔農工畢業。將祖父的打鐵工作室整建為自己的工作室，開始製作印章、項鍊等小型工藝品。 |
| 1979 | ・二十歲。取得水電執照，開設水電行於三地村。經常騎著摩托車穿梭於部落間修繕水電並作田野調查，更加感受到部落文化危機。 |
| 1980 | ・二十一歲。分期付款買了一臺單眼相機，勤於走訪部落作田野調查。<br>・策畫「小朋友的陶藝展」於大社國小。<br>・加入「山地文化工作隊」，進入各地原住民部落宣揚國家政令、德政與國家觀念。 |
| 1981 | ・二十二歲。開始以古法製陶，並提倡部落手工藝產業與人才的發展。<br>・任職於三地門鄉公所，擔任技士。<br>・於鄉內各村聯合豐年祭舉辦「撒古流部落影像展」及「古陶壺個展」於德文部落小學（個人生平於鄉內首展）。 |
| 1982 | ・二十三歲。擴建工作室做為製陶空間。<br>・至1983年間，不時下山至工藝產業鼎盛的鶯歌、三義及南投臺灣省手工業研究所等地考察。 |
| 1983 | ・二十四歲。導演蘇秋拍攝《青山春曉》及《山地快樂兒童》等節目，邀請撒古流協助美術指導。 |
| 1984 | ・二十五歲。自三地門鄉公所離職，成立「古流工藝社」。專職工藝產業與製陶工作，重製排灣族失傳的古陶壺，並建立傳統陶壺的相關知識。<br>・屏東縣排灣族第1屆聯合豐年節，於屏東市中山公園舉辦「山地藝品個展」，試圖行銷工作室工藝商品。<br>・「古陶壺及雕塑個展」於三地門民眾服務站舉行。<br>・至1985年，協助規畫南投九族文化村排灣族石板屋聚落群。<br>・至1985年，於高雄大立百貨公司設立手工藝專櫃。 |
| 1986 | ・二十七歲。九族文化村開幕，供應大量工藝產品。<br>・於東海大學舉辦「排灣群像面具與文創商品個展」。<br>・負責「排灣族、魯凱族第2屆聯合豐年節」會場布置（屏東市中山體育場），並於場內舉辦「排灣族古陶壺個展」。<br>・以漫畫繪製臺灣世界展覽會發行之《衛生安全》手冊。 |
| 1987 | ・二十八歲。不敵東南亞進口之廉價商品，高雄大立百貨公司之手工藝專櫃撤櫃。<br>・於輔仁大學舉辦「排灣群像面具與文創商品展」。<br>・工作室遷至苗栗三義。 |
| 1988 | ・二十九歲。工作室遷至臺中大肚山（理想國）。<br>・於三地門鄉聯合豐年祭舉辦「山地傳統木雕與陶藝展」。<br>・設計與裝潢原住民工藝產品展售空間「古流坊」。 |
| 1989 | ・三十歲。擔任第1屆「山胞傳統雕刻研習營」（臺灣省山地文化園區舉辦）講師。<br>・有感於傳統石板建築為水泥與鐵皮所取代，開始擔任傳統石屋建築人才培訓師。 |
| 1990 | ・三十一歲。工作室遷回原鄉三地門（三地村）。<br>・「排灣族雕刻藝術展──撒古流木雕、陶藝個展」於高雄文化中心臺灣省文藝博覽會舉行。<br>・《山地陶》一書出版。<br>・「撒古流陶藝展」於臺灣省山地文化園區舉行。<br>・推動「信仰本土化」。設計屏東三地門長老教會禮拜堂，為臺灣第一棟融入原住民文化的教會建築，對日後原住民教會的設計影響甚遠。 |
| 1991 | ・三十二歲。獲選「臺灣山胞專業人才」。<br>・推動「部落空間改造──石板文化復興運動」，進行傳統排灣族建築教學。<br>・於屏東潮州鎮圖書館舉辦「陶藝季」個展。 |
| 1992 | ・三十三歲。設計建造位於桃園縣復興鄉三民村的石廬，至1996年完成。<br>・於臺北新光三越百貨舉辦「排灣族木雕、石雕、陶藝展」。<br>・工作室遷至三地門風刮地（後演變成藝術人文空間）。 |

| 1993 | ・三十四歲，推動「部落有教室──菁英回流」運動。 |
|---|---|
| | ・協助臺東縣延平鄉規劃「布農部落」。 |
| | ・《排灣族的裝飾藝術》一書出版。 |
| 1994 | ・三十五歲。在文建會舉辦的「原住民文化會議」中，以「芒果樹」比喻文化的生命動態。 |
| | ・至2006年，致力於「思想雕塑」。透過各種溝通與傳遞的社會媒介（演講、會議、展覽與紀錄片等），喚起大眾對民族教育的重視。 |
| | ・發表〈屏東縣三地門鄉排灣、魯凱民族文化學園計畫書〉於《國立臺灣史前文化博物館籌備處通訊》第4期。 |
| | ・改造三地門鄉公所為具有排灣族特色的空間，改變長久以來公家機關刻板的建築設計。 |
| | ・結識兩位結拜兄弟，同為排灣族的伐楚古、撒可努。 |
| | ・參與導演李道明《排灣人撒古流》紀錄片拍攝。 |
| | ・參展「臺北國際陶瓷博覽會」。 |
| 1995 | ・三十六歲。與導演李道明共同拍攝紀錄片《末代頭目》。 |
| | ・《排灣人撒古流》紀錄片，入選「新加坡國際電影節」、巴黎第14屆「民族誌電影展」。 |
| | ・自辦「石板文化營：石板屋模型製作教學」。 |
| | ・獲選「中華民國跨越21世紀青年百傑獎」。 |
| | ・獲選「三地門鄉文化有功人員獎」。 |
| 1996 | ・三十七歲。培訓鐵雕人才，推動部落青少年學習不同的媒材創作。 |
| | ・與7-11便利商店合辦「全國中小學石板文化營」。 |
| | ・與三地門鄉公所共同策畫「民俗才藝雕刻班」。 |
| | ・於達瓦蘭部落小學策畫「部落兒童陶藝與版畫聯展」。 |
| | ・自辦「部落兒童雕塑訓練營」。 |
| | ・《排灣人撒古流》紀錄片入選紐約「瑪格麗特·米德電影展」、文建會「破浪而出：九〇年代臺灣紀錄片」美國巡迴展。 |
| 1997 | ・三十八歲。推動第二波「部落有教室」於臺灣原住民文化園區，第一版《部落有教室》出版。 |
| | ・臺東布農部落「四人駐村聯展」，創作大型鐵雕作品〈文化的樑〉。 |
| | ・首部臺灣原住民卡通《小陶壺森林奇遇記》動畫的原畫創作者，導演李道明獲新聞局錄影節目製作金鹿獎「兒童節目優等獎」。 |
| | ・三地門鄉公所舉辦「雕刻人才培訓班」，擔任培訓師。 |
| 1998 | ・三十九歲。與順益臺灣原住民博物館共同策畫「跨世紀文化扎根運動──部落有教室」特展，並出版第二版《部落有教室》。 |
| | ・協助國立東華大學民族學院校區規畫。 |
| | ・獲臺灣省文化處「民俗技藝終生成就獎」及「民俗技藝特別貢獻獎」。 |
| | ・推動「校園我的家」運動，策畫部落與學校的地方文化特色。 |
| | ・古流工作室自辦「部落兒童陶藝訓練營」。 |
| 1999 | ・四十歲，參展國立歷史博物館「加拿大與臺灣原住民藝術家作品聯展」。 |
| 2000 | ・四十一歲，獲行政院文化建設委員會第4屆「促進原住民社會發展有功人員」。 |
| | ・參展臺東原住民嘉年華會「日昇之屋：青銅雕塑聯展」。 |
| | ・與導演李道明合導之《末代頭目》紀錄片入選第24屆「香港國際電影節」。 |
| | ・策畫21世紀「部落跨世紀兒童雕塑·師生聯展」。 |
| 2001 | ・四十二歲。參展「臺北鶯歌陶瓷嘉年華」。 |
| | ・參加國立臺灣史前文化博物館「照片會說話：三個鏡頭下的臺灣原住民」攝影展，為三位攝影師之其中一位。此展覽撤展後，重新規畫「時間的夢幻之旅──達瓦蘭部落影像撒古流個展」於達瓦蘭部落小學。 |
| | ・古流工作室自辦「部落婦女創意刺繡培訓營」。 |
| | ・於臺北淡江中學建造及推動「校園文化教室：石板屋營造」。 |
| 2002 | ・四十三歲。工作室遷至鶯歌老街，並參加臺北鶯歌陶瓷嘉年華會。 |
| | ・開始創作「光」系列。 |
| | ・國立臺灣史前文化博物館委託創作公共藝術〈擺盪〉。 |
| 2003 | ・四十四歲。工作室遷至淡水北新莊破布子腳，開始創作「蝴蝶」系列。 |
| | ・於高雄明正國小推動「校園藝術夢──參與式藝術策展」。 |
| | ・「雕塑與繪畫」個展於美國聖地牙哥臺灣中心藝廊舉行。 |
| | ・臺南永康社教中心「夏木雕情：原住民雕塑藝術」聯展。 |
| | ・臺南原住民文化會館雕塑聯展。 |
| | ・屏東縣立文化中心「薪傳民俗藝術」聯展。 |

| 2004 | ・四十五歲。《會說故事的手》新書發表暨聯展於臺灣原住民文化園區舉行。 |
|---|---|
| | ・參展高雄市政府原住民事務委員會「祖靈的解離與重聚原住民藝術家」聯展。 |
| | ・於淡水奇蹟咖啡館舉辦「換裝時代」插畫個展。 |
| 2005 | ・四十六歲。工作室遷至臺東都蘭新東糖廠。 |
| | ・〈會說話的箱子〉參展臺北當代藝術館「平行輸入：前駭客藝術」聯展。 |
| 2006 | ・四十七歲。《祖靈的居所》出版。 |
| | ・參與推動新竹縣尖石鄉「司馬庫斯泰雅族部落教室規畫實作」及部落共同烤火房、咖啡館營造工作。 |
| 2007 | ・四十八歲。《祖靈的居所》新書發表簽書會及裝置個展於臺灣原住民文化園區舉行。 |
| 2008 | ・四十九歲。推動第三波「部落有教室——記憶開挖運動」，認為老人是珍貴的無字天書。 |
| | ・「都蘭陶」作品發表與展演於臺東新東糖廠。 |
| | ・參展國立傳統藝術中心「木藝大展」。 |
| 2009 | ・五十歲。高雄市立美術館「蒲伏靈境：山海子民的追尋之路」展出〈蒲伏靈境——心中的三座山〉。 |
| | ・於國立自然科學博物館舉辦「祖靈的居所」特展。 |
| | ・八八風災後大社部落成為危險不適居住地區，擔任部落遷村重建委員會總召集人。 |
| | ・創作不鏽鋼雕塑作品〈榮耀〉於順益臺灣原住民博物館入口門楣。 |
| 2010 | ・五十一歲。高雄市立美術館駐館創作雕塑〈鹿朋友〉。 |
| | ・參加屏東美術館「穿越南國——屏東地區美術發展探索」聯展。 |
| 2011 | ・五十二歲。擔任臺灣原住民文化園區「原住民傳統建築建造維修及民俗植栽」人才培訓班之培訓師（至2012年）。 |
| 2012 | ・五十三歲。高雄市立美術館「跨藩籬：臺灣原住民當代藝術海外展」於法屬新喀里多尼亞棲包屋文化中心。 |
| | ・受邀參展第1屆「Pulima藝術節」於松山文創園區，展出作品〈無從落地的雨水〉。 |
| 2014 | ・五十五歲。《祖靈的居所》再版，並獲第38屆金鼎獎「優良出版品推薦」肯定。 |
| | ・「才昨天」個展於行政院新莊聯合辦公大樓大廳舉行。 |
| | ・作品「排灣族婚慶」系列獲邀為中華航空「臺灣部落行旅彩繪機」之彩繪圖案。 |
| | ・「末梢的枝葉：撒古流創作個展」於國立政治大學藝文中心舉行。 |
| 2015 | ・五十六歲。「邊界續譜：光的記憶——撒古流個展」於高雄市立美術館舉行。 |
| | ・規劃、執行三地門鄉「山川琉璃吊橋裝置意象」藝術工程。 |
| | ・開始撰寫新著《呵護——排灣族・琉璃珠》。 |
| | ・獲選臺北西區扶輪社「臺灣文化獎」。 |
| | ・「末梢的枝葉：撒古流創作個展」於屏東縣政府文化處舉行。 |
| 2016 | ・五十七歲。於臺北花博原住民美學館舉辦「靈與我們的生活」插畫展。 |
| 2017 | ・五十八歲。屏東火車站公共藝術銅雕作品〈太陽的小孩〉。 |
| | ・「裝飾的路：巴瓦瓦隆家族展」於臺灣原住民族文化發展中心舉行。 |
| | ・花蓮縣文化局「拉庫拉庫溪流域布農族傳統營造技術傳習班」培訓師。 |
| 2018 | ・五十九歲。第20屆「國家文藝獎」美術類得主。 |
| | ・《家庭美術館——美術家傳記叢書——傳譯・詩意・撒古流》出版。 |

# ▎參考資料

・中華電信基金會，〈中華電信保存原民藝術紀錄片廣邀參與影片〉，《雪隧新聞》，2015.8.31。
・王福東，〈與獵人共枕——原住民美術探訪七日記〉，《雄獅美術》，243期，1991.05，頁106。
・李道明，《排灣人撒古流》，臺北：多面向藝術工作室，1994。
・撒古流・巴瓦瓦隆，〈屏東縣三地門鄉排濟、魯凱民族文化學園計畫書〉，《國立臺灣史前文化博物館籌備處通訊》，第4期，1994，頁83-104。
・撒古流・巴瓦瓦隆，〈跨世紀文化扎根運動：部落有教室〉，臺北：順益臺灣原住民博物館，1999。
・撒古流・巴瓦瓦隆，《祖靈的居所》，屏東：行政院原住民族委員會文化園區管理局，2006。
・撒古流・巴瓦瓦隆，〈得獎感言〉，國藝會網站「國家文藝獎／第20屆」，2018，http://www.ncafroc.org.tw/award-artist.aspx?id=47240#artist-panel2。
・蔣斌，〈種芒果的人〉，《國立臺灣史前文化博物館籌備處通訊》，第4期，1994，頁81。
・蔣斌，〈是pu-lima（動手的人），也是pu-2ulu（動腦的人）——撒古流・巴瓦瓦隆〉，國藝會網站「國家文藝獎／第20屆」，2018，http://www.ncafroc.org.tw/award-artist.aspx?id=47240#artist-panel2。

家庭美術館／美術家傳記叢書

# 傳譯‧詩意‧撒古流

盧梅芬／著

發 行 人｜陳昭榮
出 版 者｜國立臺灣美術館
地　　址｜403 臺中市西區五權西路一段 2 號
電　　話｜（04）2372-3552
網　　址｜www.ntmofa.gov.tw
策　　劃｜林明賢、何政廣
審查委員｜蕭瓊瑞、廖新田、謝東山、白適銘、廖仁義
　　　　｜陳瑞文、黃冬富、賴明珠、顏娟英、林素幸
　　　　｜石瑞仁、林保堯、楊永源、潘小雪
執　　行｜林振莖
編輯製作｜藝術家出版社
　　　　｜臺北市金山南路（藝術家路）二段 165 號 6 樓
　　　　｜電話：（02）2388-6715‧2388-6716
　　　　｜傳真：（02）2396-5708
編輯顧問｜王秀雄、謝里法、黃光男、林柏亭、蕭瓊瑞
總 編 輯｜何政廣
編務總監｜王庭玫
數位後製總監｜陳奕愷
數位後製執行｜陳全明
文圖編採｜洪婉馨、朱珮儀、蔣嘉惠
美術編輯｜王孝娓、吳心如、廖婉君、郭秀佩、張娟如、柯美麗
行銷總監｜黃淑瑛
行政經理｜陳慧蘭
企劃專員｜徐曼淳、朱惠慈、裴玳諼

總 經 銷｜時報文化出版企業股份有限公司
倉　　庫｜桃園市龜山區萬壽路二段 351 號
電　　話｜（02）2306-6842

南部區域代理｜臺南市西門路一段 223 巷 10 弄 26 號
　　　　　　｜電話：（06）261-7268
　　　　　　｜傳真：（06）263-7698
製版印刷｜欣佑彩色製版印刷股份有限公司
裝　　訂｜聿成裝訂股份有限公司
電子出版團隊｜圓滿數位科技有限公司

初　　版｜2018 年 10 月
定　　價｜新臺幣 600 元

統一編號 GPN　1010701479
ISBN　978-986-05-6720-5

法律顧問　蕭雄淋

國家圖書館出版品預行編目資料

傳譯‧詩意‧撒古流／盧梅芬 著
-- 初版 -- 臺中市：國立臺灣美術館，2018.10
　160面：19×26公分　（家庭美術館）

ISBN　978-986-05-6720-5　（平裝）

1.撒古流　2.藝術家　3.臺灣傳記

909.933　　　　　　　　　　　　107015037